런던은 건축

걷고 싶은 날의 런던 건축 안내서

KB115010

An opinionated guide to
London Architecture

HB PRESS

정보만으로는 부족하다.
중요한 건 의견이다.

검색만 하면 원하는 정보가 온라인에 가득한데 굳이 가이드북을 살 이유가 있을까? 맞는 말이다. 하지만 나는 장황한 정보보다 해박한 지식을 바탕으로 제시하는 의견을 더 좋아하는데, 아마 나 같은 사람이 적지 않을 것이다. 알짜가 진짜다.

런던 최고의 건물만을 엄선해서 소개하는 이 책은 뻔뻔할 정도로 짧은 가이드북이다. 혹스턴 미니 프레스의 대표로서 수자타 버먼과 로사 베르톨리의 박식한 의견에 태런 윌쿠의 탁월한 시선을 더한 이 리스트를 여러분께 자신 있게 소개한다. 우리는 브루탈리즘을 신봉하지도 않고 모더니즘을 찬양하지도 않는다. 요즘 뜨는 트렌드를 따라가거나 관광지는 외면하려고 애쓰지도 않았다. 우리는 다만 런던에 살면서 이 도시를 사랑하고, 디자인과 문화에 열광하는 애호가일 뿐이다. 만약 런던의 뛰어난 건축을 오감으로 느끼고 싶다는 사람이 찾아온다면 우리는 바로 이곳들을 알려 줄 것이다.

앤과 마틴
혹스턴 미니 프레스 대표

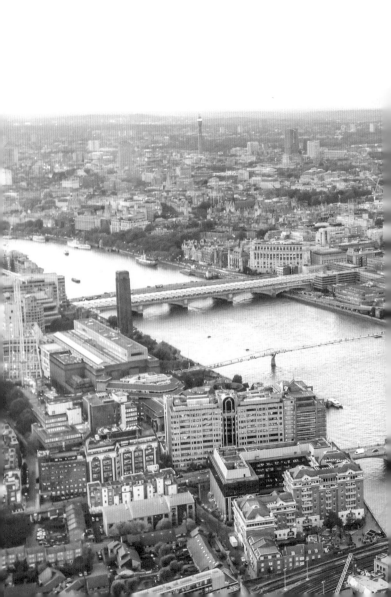

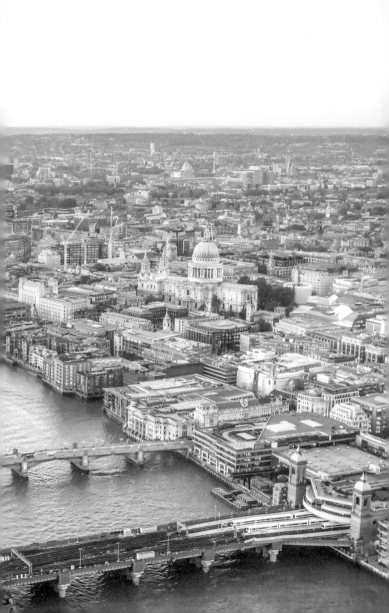

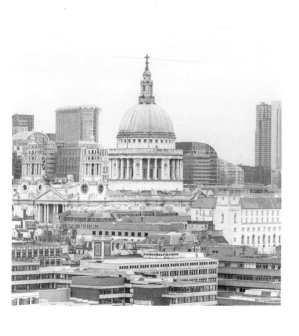

센터 포인트 (No.10)

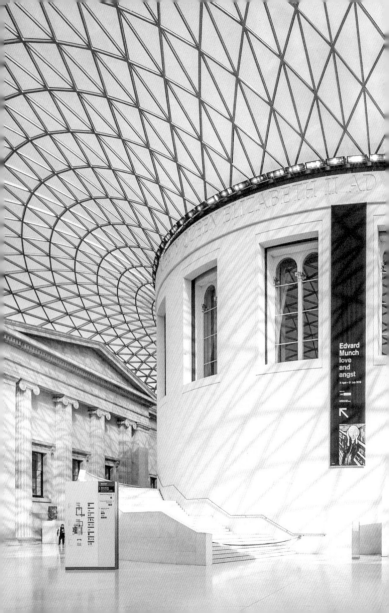

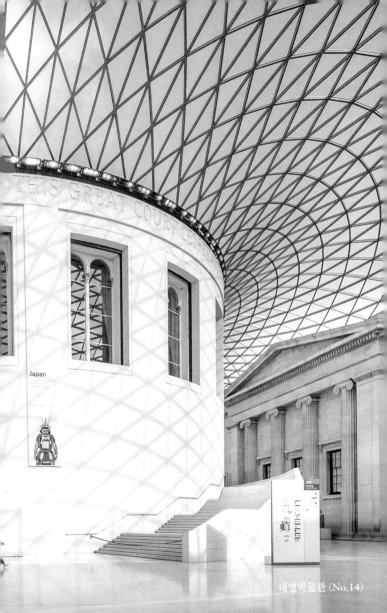

Japan

대영박물관 (No.14)

이 책을 만든 사람들

저널리스트인 수자타 버먼(Sujata Burman)은 런던에서 태어나서 줄곧 살았다. 런던 건축의 진화와 함께 성장한 그녀는 현재 〈월페이퍼*〉의 온라인 디자인 에디터로 근무하며 디자인과 관련된 전문 지식을 전하고 있다. 가장 좋아하는 런던의 랜드마크는 후버 빌딩(No.47)인데, 1930년대에 지어진 이 아르데코 건물의 슈퍼마켓에서 쇼핑카트를 탔던 어린 시절의 향수 때문이라고 이유를 설명했다.

로사 베르톨리(Rosa Bertoli)는 이탈리아 우디네에서 태어났고 지금은 런던에 살고 있다. 역시 〈월페이퍼*〉의 디자인 에디터인 로사는 다양한 스타일의 디자인과 건축, 예술이 서로 어우러지며 공존하는 모습에 특히 매력을 느낀다. 폐쇄된 발전소를 개조한 곳부터 모더니즘과 브루탈리즘의 정수를 담아낸 곳에 이르기까지 런던 건축의 다채로운 풍경을 재발견하는 일에 지칠 줄 모르는 열정을 쏟고 있다.

요크셔에서 태어난 태런 윌쿠(Taran Wilkhu)는 런던 남부의 목골조 주택에서 살고 있는데, 자가건축 시스템을 개발한 월터 시걸의 디자인으로 지은 집이다. 여행과 패션, 영화와 방송계를 두루 거친 태런은 이제 그 창의력과 열정을 사진에 쏟고 있다. 라이프스타일과 건축을 다룬 그의 작품은 〈타임스〉와 〈가디언〉, 〈텔레그래프〉, 〈디진Deezeen〉과 〈모노클〉을 비롯한 여러 매체에 수록되었다.

서문

건물은 스토리다. 여기에는 두 가지 의미가 담겨 있다. 스토리 (storey)라는 영어 단어에는 건물의 '층'이라는 뜻도 있기 때문이다. 스토리는 그림을 그려 넣은 일련의 창문을 의미하는 중세 라틴어 '히스토리아'에서 유래했으며, 실제로 인물을 그려 넣은 그림이나 조각(이를테면 스테인드글라스 창문)을 모두 스토리 (story)라고 칭하던 때도 있었다.

그렇다면 런던이라는 도시는 도대체 얼마나 방대한 도서관인 셈인가. 문득 모든 건물이 누가 읽어 주길, 또는 새롭게 쓰이길, 아니면 다시 회자되길 기다리는 책이 된다. 이 얼마나 도시를 상상하는 매력적인 방법인가. 나는 동료들과 함께 매년 9월에 열리는 오픈하우스 위크엔드의 큐레이터를 맡고 있는데, 런던 최고의 건물들을 자유롭게 출입하며 감상할 수 있는 이 축제가 열릴 때마다 런던의 다채로운 풍경과 수많은 건물에 새삼 놀라곤 한다. 그리고 건물들이 들려주는 스토리가 처음에 짐작했던 것과 다르다는 것도 번번이 흥미롭다.

런던 도심에서 웅장한 자태를 자랑하는 제임스 스털링의 넘버원 폴트리(No.6)만 해도 그렇다. 설계가가 이미 세상을 떠난 후 80년대의 디자인을 90년대에 완성한 이 건물을 대부분의 비평가들이 웃음거리로 취급했던 게 불과 얼마 전이다. 그런데 지금은 다들 위대하다고 하니, 이거야말로 웃음거리가 아닐까. 어쩌면 계속해서 변모하는 도시에서 건물들은 그렇게 자신의 이야기를 계속 고쳐 쓰는 건지도 모른다. 그렇다면 우리의 평가는 왜 달라질까? 건물은 주변 환경에 따라, 또는 우리의 기분에 따라, 좋아지기도 나빠지기도 하는 걸까?

런던 서부에 위치한 피터 솔터의 월머 야드(No.42)에 대해서도 비평가들의 시각은 엇갈린다. 서로 연결된 네 개의 집에서는 매킨토시와 가우디, 그리고 카를로 스카파의 영향력이 모두 엿보이며, 이곳을 제대로 경험하려면 촉감을 포함한 오감을 총동원해야 한다. 그러니 이곳은 또 어떤 이야기를 들려줄까? 아마도 재치 있고 기상천외한, 대단히 흥미진진한 이야기를 품고 있을 것이다. 런던에 아무리 많은 종합예술작품이 있다 한들 여전히 아쉽겠지만, 유명한 '페이퍼 아키텍트'(상상 속의 건축물을 설계하는 건축가)의 디자인을 현실화한 결과물인 월머 야드는 그중에서도 특별한 곳이다.

지금 여러분이 손에 들고 있는 책에는 이렇게나 변덕스럽고 혹은 웃음을 자아내는 이례적이고 도전적인 건물들이 가득하다. 신중한 고민을 거쳐 선정된 건물들은 대부분 시간을 내서 찾아가 볼 가치가 충분하다.

그런가 하면 걱정과 우려의 시선으로 보게 되는 경우도 있다. 뎁트퍼드의 라반 댄스 센터가 그렇다. 테이트 모던을 설계한 헤르조그&드뫼롱의 작품으로 스털링상을 수상한 이곳에 갔을 때는 동급으로 취급받고 싶어 안간힘을 쓰는 것만 같은 주변의 주택들을 함께 살펴봐야 한다. 썩 훌륭하지 않은 건물들(안타깝게도 세상에는 그런 곳들이 너무나 많은데)이 맥락에 집착할 때, 그리고 그걸 잘못 해석할 때, 그런 일이 벌어진다.

콜 드롭스 야드(No.49)에도 많은 이야기가 담겨 있다. 무엇보다 상점들이 모두 향기롭다. 이건 런던의 건축가와 도시 개발자들이 모든 감각을 염두에 두고 작업하는 요즘 트렌드를 보여주는 증거일지도 모른다. 아니면 토머스 헤더윅이 런던에서 작업한 곳들 가운데 최대 규모를 자랑하는 이 건물에서도 우리가 주목해야

하는 진정한 이야기는 영국 건축이 집착하는 두 가지 요소(아이콘과 헤리티지)가 서로를 휘감을 때 벌어지는 현상인 걸까? 거나하게 점심을 먹은 은행장의 옆구리처럼 불룩한 형태의 워키토키(No.17)는 또 어떤가? 영감을 고스란히 현실로 만들어 냈다는 점에서는 물론 완벽하다. 그러니 이곳을 너무 미워하지 말자. (어쩌면 의외로 마음에 들어서 깜짝 놀랄 수도 있다.)

런던에서 첫인상이 그대로 유지되는 건물은 단연코 하나도 없다. 어쩌면 뛰어난 건물들은 그렇게 다층적인 면모를 지니는지도 모른다. 예를 들면 패트릭 호지킨스의 브런즈윅 센터(No.3)가 대형… 슈퍼마켓 체인인 웨이트로즈로 유명하다거나. 이탈리아 건축가 산텔리아에게서 영감을 얻어 비스듬히 올라가며 길게 이어지는 그 구조 옆으로… 블룸즈버리의 황갈색 벽돌 건물들이 늘어서 있다거나.

이 책을 읽다 보면 헤어나기가 쉽지 않을 것이다. 아예 그 속에서 길을 잃어버릴지도 모른다. 이 책에는 수많은 스토리가 담겨 있고, 그중에 짧은 이야기는 하나도 없기 때문이다.

<div align="center">

로리 올케이토(Rory Olcayto)
오픈하우스 런던 디렉터

</div>

해마다 9월의 어느 주말에 열리는 오픈하우스 런던 기간에는 평소 입장료를 받거나 사유지여서 출입이 제한되는 수백 곳이 일반에 무료로 개방된다. 다른 방법으로는 구경할 수 없는 건물인 경우 관련 정보에 '오픈하우스'라고 표시해 두었다. 해마다 참여하는 곳이 달라지므로 자세한 정보는 www.openhouselondon.org.uk에서 확인하기 바란다.

용어 해설: 런던 건축의 대표적인 스타일들

<u>신고전주의</u>(Neoclassical): 그리스/로마와 맥이 닿아 있으며, 웅장하고 격조 있는 화려함으로 보는 이를 압도한다. 런던에서는 이 스타일에 컨템퍼러리가 가미된 경우를 많이 볼 수 있다. 대영박물관(No.14)의 드라마틱한 그레이트 코트가 대표적이다.

<u>빅토리안</u>(Victorian): 빅토리아 왕조의 이 스타일은 좌우대칭을 실험하면서 고딕 복고풍이나 고전주의 같은 양식을 차용하고, 철과 슬레이트 같은 재질을 사용한다. 스미스필드 마켓(No.12)과 큐 왕립 식물원(No.48) 참조.

<u>인더스트리얼</u>(Industrial): 산업혁명기와 그 이후에 지어진 공장(발전소와 석탄 저장고 포함)이 새로운 기능을 갖춘 현대의 랜드마크로 탈바꿈했다. 영국 밖에서는 흔히 보기 힘든 이 스타일은 테이트 모던(No.25)과 배터시 발전소(No.32) 등에서 확인할 수 있다.

<u>모더니즘</u>(Modernism): 전후에 유럽의 여러 도시들은 혁신적인 도시 재건을 추진하면서 기능이 형식을 좌우하는 이 스타일을 채택했고, 런던도 그 영향을 받았다. 구조는 미니멀리즘으로 콤팩트하며, 약간의 향수를 자극하기도 한다. 이소콘 플래츠(No.52)와 왕립 의사회(No.50) 건물 참조.

<u>아르데코</u>(Art Deco) vs. <u>아르누보</u>(Art Nouveau): 19세기말에 태동한 누보는 예술성과 표현을 중시한다. 화이트채플 갤러리(No.19)가 대표적이다. 여동생 격인 데코는 색상과 패턴의 실험적인 사용(No.43 미쉐린 하우스)과 우아한 디테일(No.29 엘텀

팰리스) 등의 특징을 앞세워서 1920년대에 등장했다.

브루탈리즘(Brutalism): 모더니즘과 애증의 관계라고 할 수 있는 하위 카테고리. 혁신적인 노출 콘크리트가 모놀리스°라는 새로운 용도를 발견한 1970년대에 두드러졌다. 그렇게 만들어진 바비칸(No.8), 센터 포인트(No.10), 그리고 국립극장(No.33) 등이 지금은 걸작의 반열에 올랐다.

포스트모더니즘(Postmodernism): 줄여서 포모(PoMo)라고도 하는 이 스타일은 차분하고 깔끔하며 기능을 중시하는 모더니즘을 향한 과감하고 거침없는 반론이다. 흰색과 분홍색 줄무늬가 시선을 사로잡는 넘버원 폴트리(No.6)와 화려한 색감의 아일 오브 독스 양수장(No.23) 참조.

해체주의(Deconstructivism): 포모의 한 계열. 더 반항적이며, 기하학적 패턴이나 좌우 대칭을 모두 배척한다. 비대칭의 벽돌 퍼즐 같은 소 스위 혹 학생회관(No.1)과 물결이 치는 듯한 자하 하디드의 아쿼틱스 센터(No.18)가 가장 대표적이다.

컨템퍼러리(Contemporary): 위에서 거론한 모든 스타일을 영감으로 삼는 21세기의 미학. 더 샤드(No.31) 같은 최첨단 구조부터 지속가능성을 추구한 블룸버그 본사(No.7)의 실험적인 혁신, 다양한 감각을 자극하는 선 레인 룸스(No.13)까지 확장성이 넓고, 앞으로도 많은 작품이 등장할 예정이다.

◇ 하나의 덩어리나 전체적인 형태 그대로 콘크리트를 부어서 만든 구조물.

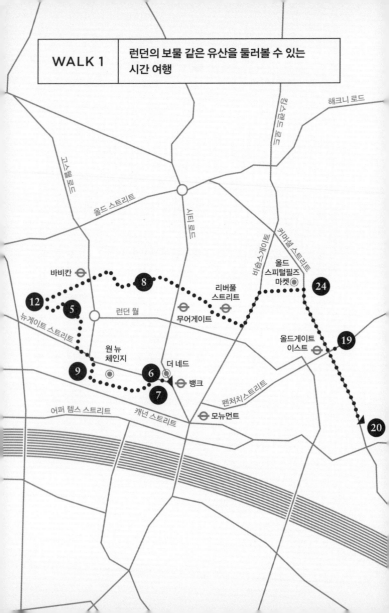

WALK 1 | 런던의 보물 같은 유산을 둘러볼 수 있는
시간 여행

일단 1920년대의 거대한 미들랜드 뱅크 건물을 개조한 더 네드에서 아침을 먹고 출발한다. ❻ 넘버원 폴트리의 외관에서는 포스트모더니즘이 뚜렷하고, 모퉁이를 돌면 지속가능한 디자인의 빛나는 사례인 ❼ 블룸버그 본사(아케이드는 입장 가능)가 있다. 건물 터에서 발견된 로만 로드와 3세기 미트라 신전의 자취를 보존해 놓았으니 잊지 말고 둘러보자. 그다음 순서는 런던에서 가장 오래된 랜드마크로 손꼽히는 ❾ 세인트 폴 대성당(유료 입장)이다. 장 누벨의 원 뉴 체인지(One New Change) 쇼핑센터의 루프톱 카페에서는 이 성당의 포틀랜드 스톤 돔 지붕이 한눈에 들어온다.

이제 동쪽으로 발길을 돌려 ❺ 매기의 바트(1층은 일반 공개)에 들렀다가 19세기에 조성된 ⑫ 스미스필드 마켓을 지나면 브루탈리즘을 대표하는 ❽ 바비칸이 나온다. 여기서 20분쯤 걸으면 조지 왕조 시대의 런던을 짐작해 볼 수 있는 ㉔ 푸르니에 스트리트가 나오는데, 이쯤해서 가까운 올드 스피털필즈 마켓(Old Spitalfields Market)에 들러 요기를 해도 좋다. ⑲ 화이트채플 갤러리(유료 입장)의 전시를 관람하거나 옛 빅토리아 왕조의 매력을 고스란히 간직하고 있는 이스트 엔드의 ⑳ 윌튼스 뮤직홀에서 술 한 잔을 곁들여 저녁 공연을 감상하면서 한동안 부족했던 문화생활을 보충하는 것도 나쁘지 않다.

걷는 시간: 1~1.5시간, 6.1킬로미터
구경을 포함한 총소요시간: 3~6시간

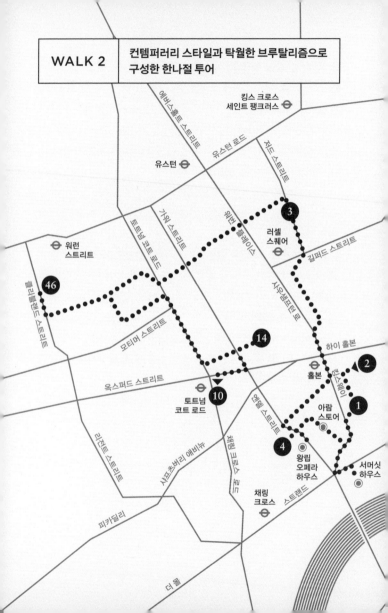

조지 왕조풍의 웅장한 저택 세 곳을 박물관으로 조성해 놓은 ❷ 존 손 경의 보물창고(무료 입장)를 구경한 후, 런던 정경대의 ❶ 소 스위 혹 학생회관으로 가서 퍼즐 같은 외관을 감상한다(일반 공개). 마침 점심시간이라면 가까운 서머싯 하우스(Somerset House)에 있는 스프링 레스토랑의 제철 메뉴를 추천한다. 그리고 기왕 온 김에 잠시 시간을 내서 전시회도 구경하고 모던한 디자인 스토어인 아람(Aram)도 둘러보자.

코벤트 가든 지역의 좁은 골목인 플로랄 스트리트를 통과해서 춤추는 실루엣 같은 ❹ 염원의 다리 아래를 지난 다음에는 스탠턴 윌리엄스가 디자인한 왕립 오페라하우스(Royal Opera House)의 카페에 들러 커피를 마신다. ❸ 브런즈윅 센터(일반 공개)로 가서 브루탈리즘을 실컷 구경했다면 ❹❻ 리바(영국 왕립 건축가 협회)의 서점에서 잠시 평온한 독서의 시간을 갖는 것도 좋다. 드넓은 ⓮ 대영박물관의 그레이트 코트도 편하게 앉아 휴식을 취하기에 제격이다(무료 입장). 이제 시내로 돌아가 콘크리트의 아이콘인 ❿ 센터 포인트 안의 VIVI 레스토랑에서 1960년대 스타일의 칵테일을 마시거나 이른 저녁을 먹으며 투어를 마무리한다.

걷는 시간: 1.5~2시간, 7.7킬로미터
구경을 포함한 총소요시간: 3~6시간

WALK 3

런던의 아름다운 공원을 가로지르는
신고전주의와 모더니즘 산책

54

플래스크 펍 ◉

하이게이트 힐

⊖ 아치웨이

53 ▶

홀러웨이 로드

햄스테드 히스

하이게이트 로드

정션 로드

브레크녹 로드

해버스탁 힐

52

벨사이즈 ⊖
파크

애들레이드 로드

캠던 로드

요크 웨이

캠던 타운 ⊖

캠던 하이 스트리트

톰 딕슨의 ◉
콜 오피스

49 ▶

런던 동물원 ◉

올버니 스트리트

리전트 파크

킹스 크로스 ⊖
세인트 팽크러스

50

유스턴 로드

⊖ 그레이트 포틀랜드
스트리트

매러번 로드

에어스톤 스트리트

이번 투어는 ❸ 하이게이트 공동묘지(유료 입장)와 그곳의 멋진 조각들을 감상한 다음 플래스크 펍(The Flask Pub)에서 맥주 한 잔을 마시거나 점심을 먹으며 그곳에 묻힌 여러 인물들의 이야기를 나누는 것으로 시작한다. 신고전주의 스타일의 ❺ 켄우드 하우스(무료 입장)와 햇볕이 잘 드는 멋진 정원을 향해 바쁘게 걸어가다 보면 조금 스산했던 기분도 금세 털어낼 수 있을 것이다. 런던 최고의 녹지로 손꼽히는 햄스테드 히스를 따라 계속 걷다 보면 모더니즘의 명소인 ❺ 이소콘 플래츠가 나온다(갤러리는 무료 입장). 스파이와 예술가, 그리고 추리소설의 거장인 애거서 크리스티가 살았던 곳으로 유명하다.

프림로즈 언덕을 지나 런던 동물원으로 가면 역시 콘크리트 걸작으로 1급 등록문화재인 베르톨드 루베트킨의 펭귄 풀(Penguin Pool)을 볼 수 있다(동물원 유료 입장). 여기서 조금 더 걸어가면 ❺ 왕립 의사회(유료 입장)가 나오는데 이곳의 약초 정원도 그냥 지나치면 안 된다.

이 여행은 재개발된 킹스 크로스 지역을 둘러보는 것으로 끝이 난다. 토머스 헤더윅의 ❹ 콜 드롭스 야드(무료 입장)에서 빅토리아 시절의 자취를 느낀 다음에는 인근의 다양한 가게와 식당들을 둘러보거나, 뭔가 특별한 걸 맛보고 싶을 경우 톰 딕슨의 콜 오피스(Tom Dixon's Coal Office) 레스토랑으로 간다.

걷는 시간: 2~3시간, 12.2킬로미터
구경을 포함한 총소요시간: 4~6시간

런던 정경대 소 스위 혹 학생회관

벽돌로 맞춘 조각 퍼즐처럼 경이로운 해체주의 건물

하나의 마을 같은 런던 정경대 캠퍼스 중앙에 서 있는 이 각진 건물은 소 스위 혹이라는 이름부터 독특하다. 여기 사용된 1만 7천개의 벽돌은 전부 현지에서 수작업으로 만들었고, 지속가능성을 고려해서 디자인한 이 건물을 설계가들은 '일본식 퍼즐'이라고 표현하기도 했다. 내부의 콘크리트 계단과 테라초 바닥, 그리고 붉은색 장식은 그 퍼즐을 완성하는 조각들이다. 진로 상담센터는 물론이고 선술집까지 있어서 신입생들이 가장 즐겨 찾는 건물이라고 한다. 비대칭의 역동적인 외관은 보는 위치에 따라 전혀 다른 인상을 안겨준다.

가까운 역: 홀본
주소: 1 Sheffield Street, WC2A 2AP
설계: 오도넬&투오미 아키텍츠 (2015)
입장: 무료
관람 안내: sawsweehockcentre.com

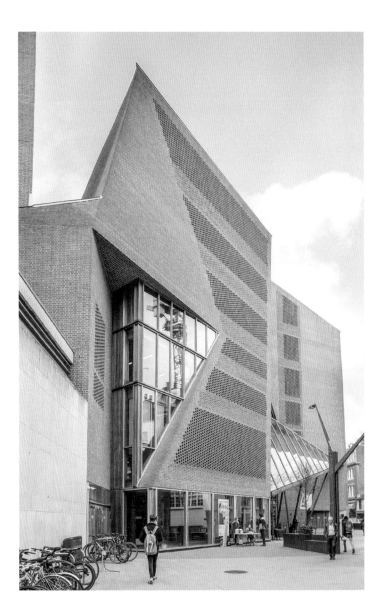

존 손 경 박물관
조지 왕조 양식의 걸작과 그 안에 가득한 유물들

세 채의 저택이 존 손 경의 컬렉션을 모아놓은 보물창고가 되었다. 그가 살던 생가에는 이 건축가의 그림과 역사적인 유물이 빼곡한데, 특히 눈길을 사로잡는 파라오 세티의 설화석고 석관은 고대 이집트의 진품이다. 모든 것은 손 경이 살았던 당시의 모습 그대로 보존되어 있다. 생전에 의회와 협의해서 일반에게 무료 개방하는 갤러리로 유지한다는 약속을 받아낸 덕분이다. 캐노피 천장 아래로 미로처럼 이어지는 호화로운 방들을 거닐며 이곳이 들려주는 이야기에 귀를 기울여 보자.

가까운 역: 홀본
주소: 13 Lincoln's Inn Fields, WC2A 3BP
설계: 존 손 경 (1813)
입장: 무료
관람 안내: soane.org

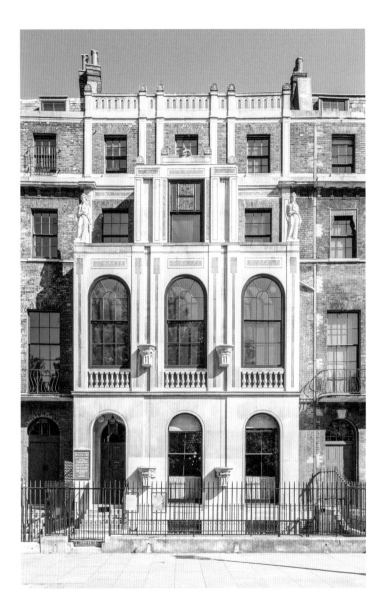

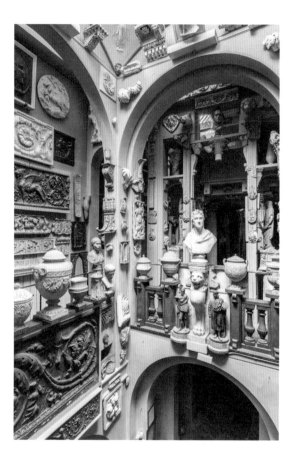

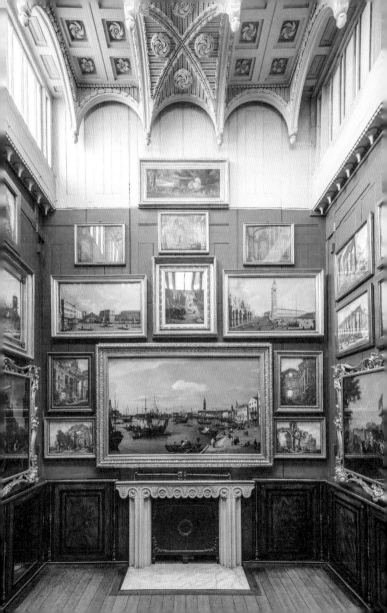

브런즈윅 센터

브루탈리즘의 매력을 확인할 수 있는 쇼핑몰

건축가인 패트릭 호지킨슨이 이 거대한 건물을 완성해서 캠던 지방의회에 넘긴 건 1970년대였는데, 그의 표현을 빌자면 그 후로 이 건물은 '지방의회가 입주한 게토'로 전락했다. 그러다 가 1990년대 후반에 그는 세련된 복합 주거 공간이라는 애초 의 비전을 되살릴 기회를 얻었다. 그는 레빗&번스타인에게 작업을 맡겼고, 흰색의 대형 콘크리트 블록은 주상복합 시설 로 완성되었다. 화창한 날에는 계단 모양의 과감한 디자인이 마치 지중해의 어느 휴양지처럼 보이기도 한다. 여기서만큼은 웨이트로즈나 프랜차이즈 레스토랑 대신 독립영화를 주로 상 영하는 커즌(The Curzon) 영화관과 지하에 위치한 중고서점 스쿱(Skoob)을 구경해 보는 것도 좋을 듯하다.

가까운 역: 러셀 스퀘어
주소: Bernard Street, WC1N 1BS
설계: 패트릭 호지킨슨 (1972), 데이비드 레빗&데이비드 번스타인 (2006)
입장: 쇼핑센터는 출입 가능
관람 안내: brunswick.co.uk

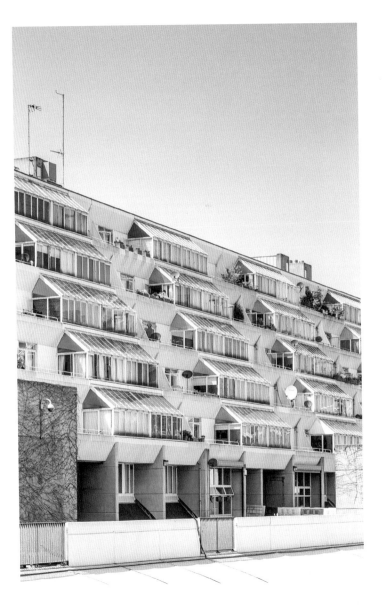

로열 발레 학교의 염원의 다리

트위스트 춤을 추는 컨템퍼러리 다리

인파로 북적이는 코벤트 가든을 지나다 보면 멋진 콘서티나 (아코디언 비슷한 6각형 악기) 같은 이 연결통로를 못 보고 지나치기 십상이다. 그래서 가끔은 하늘을 봐야 하는 모양이다. 왕립 오페라 하우스와 로열 발레 학교를 잇는 이 다리는 23개의 정사각형 틀로 이루어졌는데, 알루미늄 프레임을 90도 비틀어 놓은 형태가 마치 그곳을 오가는 발레리나의 동작처럼 우아하다. 그 다리에서 보이는 풍경도 근사할 것 같지만, 일반인의 출입이 금지되어 있으므로 금속과 유리의 황금빛 퍼포먼스를 지상에서 관람하는 것에 만족해야 한다.

가까운 역: 코벤트 가든
주소: 44 Floral Street, WC2E 9DG
설계: 윌킨슨 에어 (2003)
입장: 밖에서 관람 (출입 통제)

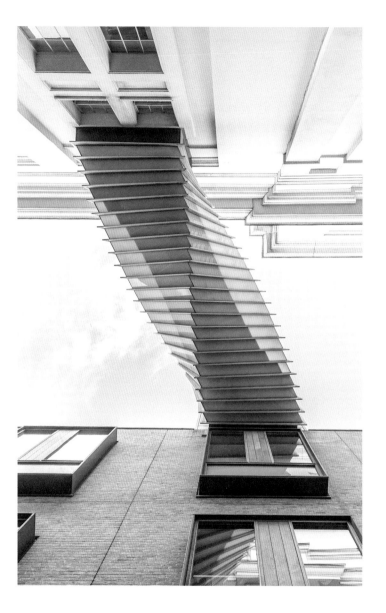

매기의 바트

희망을 전하는 건축

암환자 지원 센터인 이곳은 위대한 건축이 지닌 희망과 긍정의 힘을 느끼게 해 준다. 매기 케즈윅 젱크스와 남편인 건축사학자 찰스 젱크스의 비전을 실현한 건물로, 바트는 바르톨로뮤의 약칭이다. 대나무와 콘크리트, 반투명 매트 글라스를 정갈하게 쌓아올린 것 같은 스티븐 홀의 디자인은 스미스필드에 있는 12세기 세인트 바르톨로뮤 병원과 이질감 없이 어우러진다. '생명력'을 의미하는 중세와 그리스의 기하학적 상징을 이용해서 건물의 외관을 생동감 있게 장식한 이곳은 도움이 절실한 사람들에게 희망을 선사하는 감동적인 공간이다.

가까운 역: 바비칸
주소: St Bartholomew's Hospital, EC1A 7BE
설계: 스티븐 홀 아키텍츠 (2017)
입장: 세인트 바르톨로뮤 병원의 1층은 출입 가능

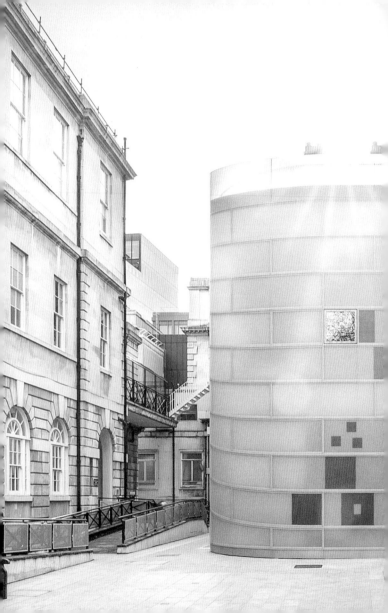

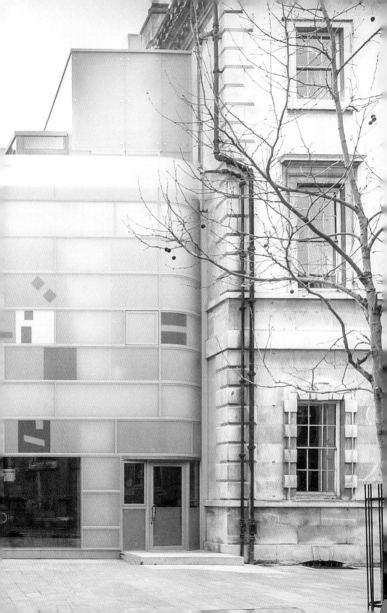

넘버원 폴트리
도심에 우뚝 서 있는 포스트모던 자이언트

원래 미스 반 데어 로에의 타워가 들어설 예정이었던 곳에 제임스 스털링의 이 포스트모더니즘 건물이 세워졌고, 순수주의자들의 마음마저 사로잡으면서 반 데어 로에는 의문의 1패를 당하고 말았다. 줄무늬 석회암 외관과 벽시계, 그리고 기둥과 유리를 복잡하게 활용한 구성이 분주한 교차로에서 장난스러운 에너지를 발산한다. 안으로 들어가면 유약을 발라 구워 낸 청색 타일과 다채로운 색감의 창틀 너머에 위워크 공유 사무실이 있다. 더 네드 호텔, 장 누벨이 설계한 세련된 쇼핑공간인 원 뉴 체인지, 그리고 블룸버그 본사(No.7) 등이 모두 주변에 있다. (넘버원 폴트리는 말 그대로 폴트리 1번지라는 뜻이다.)

가까운 역: 뱅크
주소: 1 Poultry, EC2R 8EJ
설계: 제임스 스털링 (1997)
입장: 루프톱 레스토랑은 출입 가능

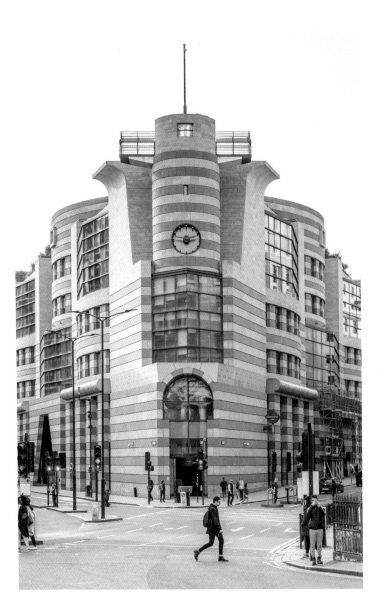

블룸버그 본사

과거의 취향이 담긴 미래의 사무 공간

스틸링상을 수상했으며 2017년에는 세계에서 가장 환경친화적인 건물로도 선정되었다. 그늘과 환기를 고려한 청동 돌출부 디자인, 효율적인 냉각을 위한 꽃잎 모양의 알루미늄 천장, 그리고 빗물을 재활용하는 정수처리 시설과 녹색의 식물로 꾸민 리빙월 등이 높은 생태 점수를 받았다. 올라퍼 엘리아슨의 물결치는 금속 조각상과 크리스티나 이글레시아스의 설치작품처럼 이곳은 예술품들마저도 환경을 모티프로 삼았다. 미래의 지속가능성을 고민하는 동시에 과거를 잊지 않았다는 사실도 주목할 만한데, 건물 지하에는 고대의 로만 로드와 3세기에 이 자리에 있었던 미트라 사원의 자취가 보존되어 있다.

가까운 역: 뱅크
주소: 3 Queen Victoria Street, EC4N 4TQ
설계: 포스터&파트너스 (2017)
입장: 1층의 레스토랑은 출입 가능; 미트라 신전 무료 입장, 사전 예약 권장
관람 안내: bloombergarcade.com

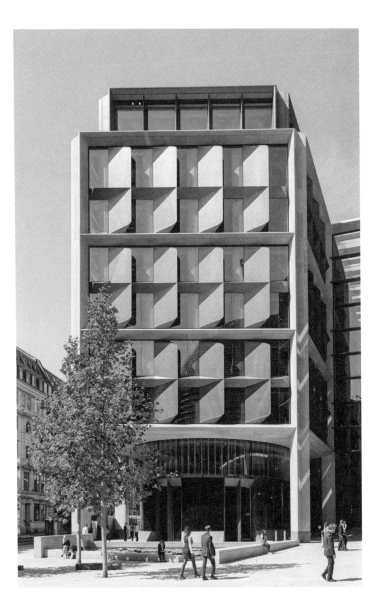

바비칸 에스테이트

런던에서 만날 수 있는 최고의 브루탈리즘 건물

바비칸을 런던의 아이콘으로 만드는 요인은 뭘까? 완공까지 10년이 넘게 걸렸고, 아예 하나의 소도시라고 해도 과언이 아닌 이 건물은 전후 브루탈리즘 건축에 한 획을 그었다. 외관은 거칠어 보이지만 안으로 들어가면 차분한 문화 공간이 펼쳐진다. 수로와 분수, 정원을 둘러보며 거대한 석상 같은 건물을 감상해 보자. 이곳을 관찰하는 가장 미래지향적인 방법은 공중 보행통로를 이용하는 것인데, 그러면 분주한 인파도 피할 수 있다. 내부에는 극장과 갤러리, 레스토랑과 술집 등이 있다. 지정된 일요일에 개방하는 컨서버토리에서 숲처럼 조성된 열대 식물들과 콘크리트 실루엣을 감싸는 나무들을 보면 외부의 예리한 이미지도 조금은 부드럽게 느껴질 것이다.

가까운 역: 바비칸

주소: Silk Street, EC2Y 8DS

설계: 체임벌린, 파월&본 (1976/1982)

입장: 대부분 무료, 컨서버토리는 지정된 일요일에 공개,

웹사이트 참조, 전시는 유료 입장

관람 안내: barbican.org.uk

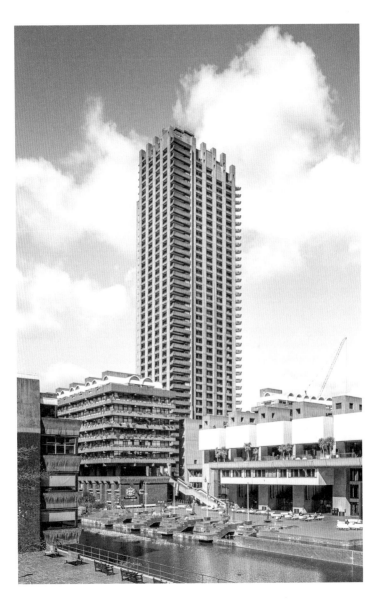

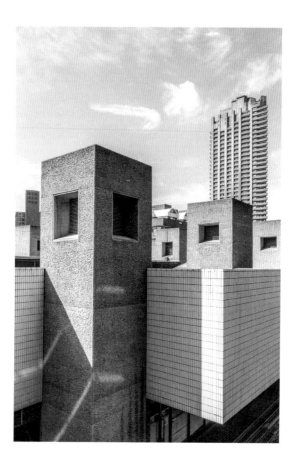

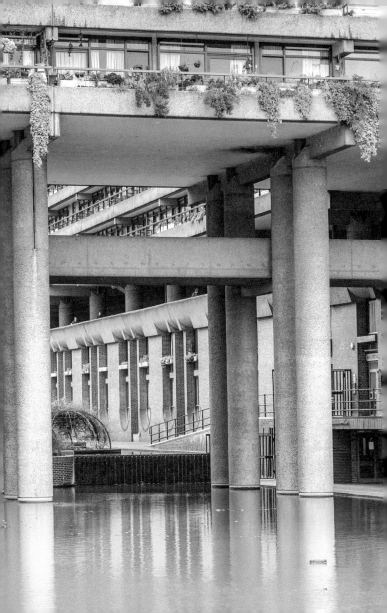

세인트 폴 대성당

런던에 위치한 잉글리시 바로크의 중심

런던이 자랑하는 모든 랜드마크의 궁극적인 중심은 역시 세인트 폴이다. 1666년 런던 대화재로 원래의 건물이 소실된 후에 크리스토퍼 렌 경이 복원 프로젝트의 대과업을 맡았고, 성당의 권위를 상징하는 포틀랜드 스톤 돔 지붕은 1708년에 완공되었다. 그 이후로는 영국 대공습을 무사히 넘기고 지금까지 런던의 스카이라인에서 묵직한 존재감을 발휘하고 있다. 지하실부터 신랑(身廊: 성당에서 중앙 회랑에 해당하는 중심부의 가장 넓은 공간)까지 바로크 스타일로 완성된 내부로 들어가면 런던 역사의 한복판에 서 있다는 느낌에 압도된다. 가이드 투어를 이용하면 성당의 구석구석을 해부하듯 살펴볼 수 있고, 옆에 꾸며진 정원에서는 조금 다른 각도에서 성당을 감상할 수 있다.

가까운 역: 세인트 폴스
주소: St Paul's Churchyard, EC4M 8AD
설계: 크리스토퍼 렌 경 (1711)
입장: 유료
관람 안내: stpauls.co.uk

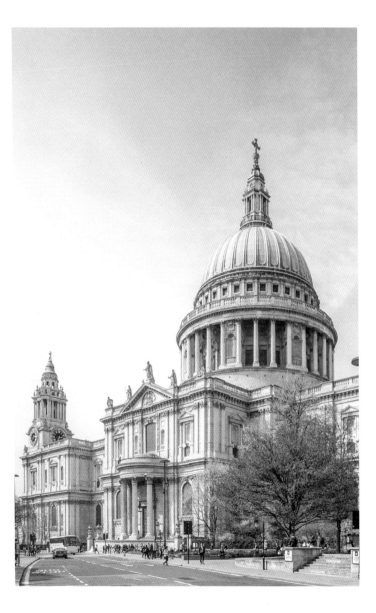

센터 포인트
복잡하게 얽힌 브루탈리즘의 아이콘

철근콘크리트로 지어 올린 런던의 야수 같은 건물들이 대부분 그렇지만, 센터 포인트도 처음부터 대중의 호응을 얻은 건 아니다. 1960년대에 옥스퍼드 스트리트 끝자락의 우범지대에 들어선 이 고층 건물(이른바 런던의 1세대 고층 건물)은 20세기 말부터 낙후되기 시작했다가 얼마 전에 복원 공사를 거치면서 호화로운 펜트하우스와 레스토랑, 상점 등을 유치했다. 2급 등록문화재로 지정된 이 건물의 기하학적 외관은 가까이 가야 제대로 감상할 수 있다. 복잡하게 얽힌 패턴이 대단히 정교하다. 이곳은 똑같이 브루탈리즘 스타일인 근처의 웰벡 스트리트 자동차 공원보다 운이 좋은 경우인데, 그곳은 조만간 철거될 예정이다.

가까운 역: 토트넘 코트 로드
주소: 103 New Oxford Street, WC1A 1DB
설계: 리처드 세이퍼트&파트너스 (1966), 콘랜&파트너스 (2018)
입장: 레스토랑은 출입 가능

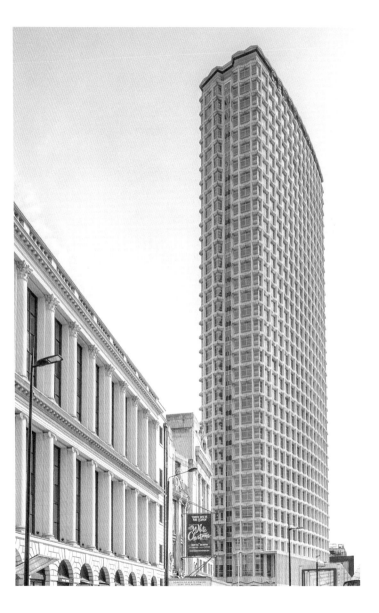

로이드 빌딩
세계적인 보험 회사의 최첨단 건물

엘리베이터와 화장실, 각종 배관과 기계장치까지 안에 있어야 마땅한 것들을 이 건물은 전부 밖으로 내보냈고, 이렇게 안팎을 뒤집은 기발한 아이디어 덕분에 내부는 온전히 사무 공간으로 활용할 수 있게 되었다. 여러 층의 계랑(階廊)을 터서 공간을 확장한 리처드 로저스의 설계는 선구적이고, 거리의 인파 위로 높이 솟구쳐 고딕풍의 분위기를 자아내는 스틸 프레임은 19세기 레든홀 마켓과 대비되면서 첨단 예술작품처럼 보인다. 이 건물은 2011년에 1급 등록문화재로 지정되었는데, 모든 건물이 완공 25주년 만에 이런 영예를 누리는 건 아니다. 유명한 건축가인 로버트 애덤이 1763년에 설계한 다이닝 룸을 옮겨놓은 애덤 룸은 모던한 건물과 극명한 대조를 이뤄서 더 흥미로운 공간이다.

가까운 역: 뱅크
주소: 1 Lime Street, EC3M 7AW
설계: 리처드 로저스&파트너스 (1986)
입장: 밖에서 관람 (출입 통제)

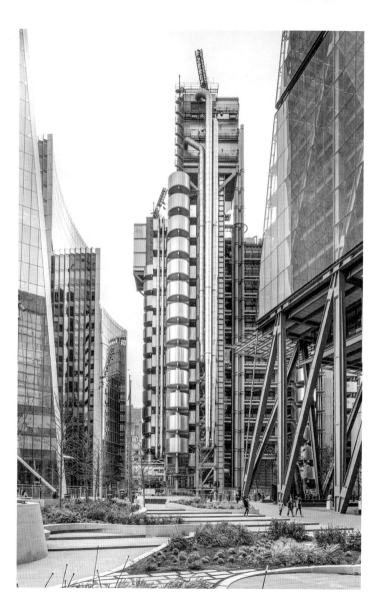

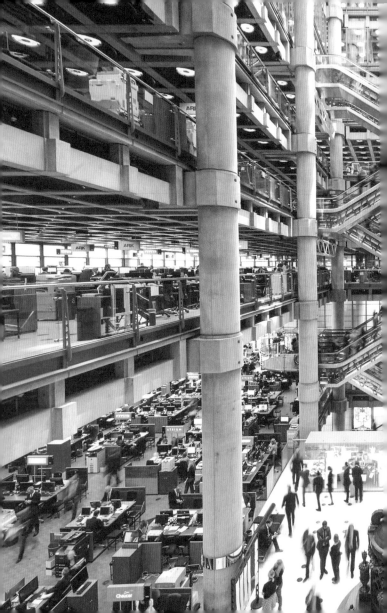

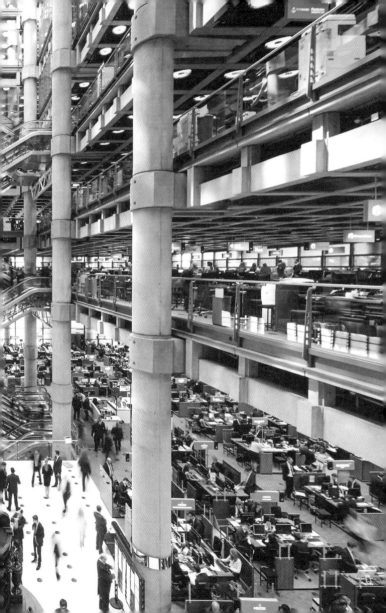

스미스필드 마켓

빅토리아 왕조의 런던 축산물 시장

처음에 생겨난 것부터 치면 10세기까지 역사가 거슬러 올라가는 스미스필드는 영국 전체에서 가장 규모가 큰 축산물 도매 시장이며, 옛날에는 범죄자를 이곳에서 처형하기도 했다. 원래의 주철과 돌, 웰시 슬레이트와 유리의 외관을 그대로 간직하고 있는 호레이스 존스 경의 건물은 2급 등록문화재로 지정되었고, 거대한 실내 공간에서는 푸주한들의 거래가 활발하다. 이 축산물 시장이 수도 외곽으로 이전한다는 소문이 있으니, 새벽 2시부터 아침 7시 사이에 이루어지는 시끌벅적한 거래의 현장을 보고 싶다면 서두르는 편이 좋겠다. 그리고 현지인이라면 한 편의 드라마 같은 크리스마스이브의 축산물 경매도 놓치지 말 것.

가까운 역: 파링던
주소: Grand Avenue, EC1A 9PS
설계: 호레이스 존스 경 (1868)
입장: 무료 (오전 2~7시), 주말과 은행 휴일에는 휴무
관람 안내: smithfieldmarket.com

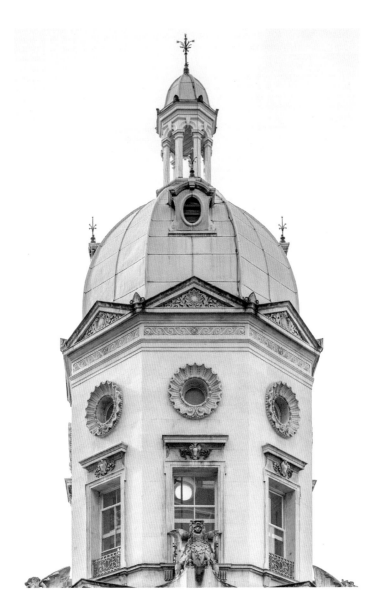

선 레인 룸스
자연의 경험을 실내로 확장한 곳

이곳은 포틀랜드 스톤을 사용한 여느 조지 왕조풍 저택과는 전혀 다르다. 평범한 외관 뒤에 훨씬 더 흥미진진한 것을 품고 있기 때문이다. 이곳에는 모든 계절을 더 생생하게 누릴 수 있는 공간이 마련되어 있다. 합판 지붕 가장자리의 스틸 파이프를 따라 흘러내려온 빗물은 빗방울의 춤이 되어 마음을 차분하게 만들어 준다. 바닥의 웅덩이는 건물을 거울처럼 비추고, 여름에는 우아한 곡선의 지붕이 히말라야 삼나무와 일본 금송이 자라는 하늘 정원으로 변신한다. 이 혁신적인 공간은 현재 톤킨 리우 건축의 스튜디오로 사용되고 있지만, 오픈하우스 기간(해마다 포함되는 것은 아니므로 웹사이트를 미리 확인하기 바란다)에 방문하면 날씨에 상관없이 멋진 경험을 할 수 있다.

가까운 역: 앤젤
주소: 5 Wilmington Square, WC1X 0ES
설계: 톤킨 리우 (2017)
입장: 오픈하우스 기간에는 무료 (참가 여부는 웹사이트 참조)
관람 안내: openhouselondon.org.uk

대영박물관

차분한 분위기의 고전적인 모놀리스

영국을 대표하는 이 박물관의 중앙 광장(Great Court)은 지붕을 덮은 안뜰로는 유럽에서 가장 넓고, 또 가장 이례적인 공간으로 손꼽힌다. 2000년에 새로 조성된 이곳은 한 시대를 대표하던 건축에 또 다른 시대의 건축이 더해지면서 그 가치가 더 높아질 수 있다는 실질적인 증거가 되었다. 200년의 역사를 지닌 2에이커 면적의 그리스 부흥주의 걸작만으로도 부족해서 일정하게 엇갈리는 기하학적 패턴이 어딘가 최면 효과를 발휘하는 유리 지붕을 더한 것이다. 빛으로 가득한 공간에 이 패턴의 그림자가 드리우면 건축은 그야말로 하나의 예술작품이 된다. 런던 시내에서 가장 차분한 만남의 장소인 이곳에서는 가만히 앉아 있는 것만으로도 예술을 경험하는 시간이 된다.

가까운 역: 홀본
주소: Great Russell Street, WC1B 3DG
설계: 로버트 스머크 경 (1852), 포스터&파트너스 (2000)
입장: 무료
관람 안내: britishmuseum.org

CENTRAL
BRITISH MUSEUM

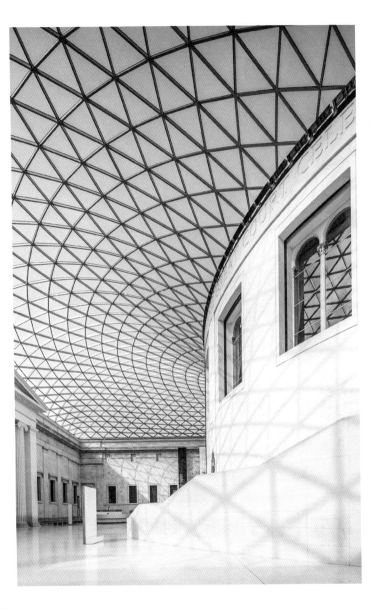

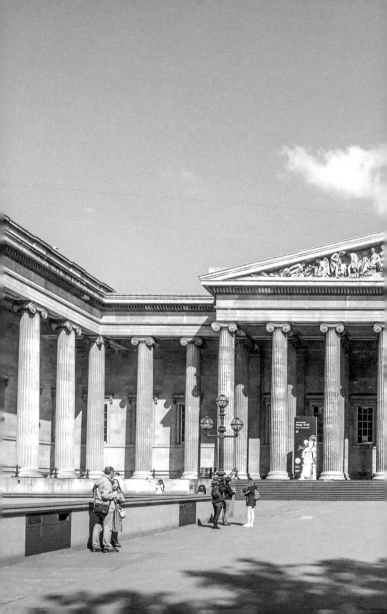

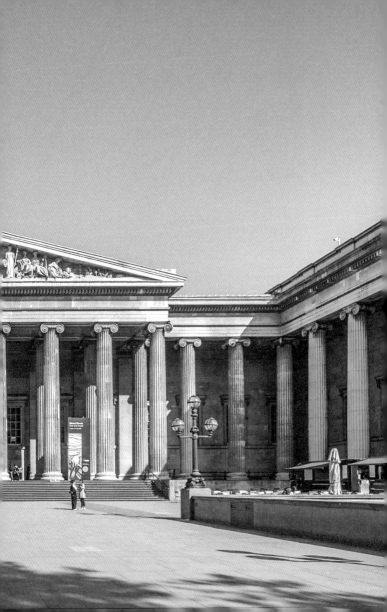

밀레니엄 브리지

템스강에 떠 있는 조각 작품

밀레니엄 브리지를 건너는 것은 늘 마법 같은 경험이다. 포스터&파트너스의 뛰어난 디자인이 조각가인 앤서니 카로, 그리고 엔지니어 그룹인 아럽(Arup)과 만나 시너지 효과를 발휘한 덕분이다. 이 다리는 현재 템스강에서 유일한 보행자 전용 다리이며, 사우스 뱅크에 자리 잡은 테이트 모던(No.25)과 세인트 폴 대성당(No.9), 그리고 북쪽 도심의 스카이라인까지 런던 최고의 건물들을 이 다리 위에서 두루 감상할 수 있다. 처음에는 그다지 안정적이지 않았던 탓에 '흔들다리'라고 불리기도 했지만 (지금은 안전하므로 걱정할 것 없다) 이제는 '빛의 검'으로 더 유명한데, 해가 뜰 때나 해질녘에 가야 이 별명의 진가를 만끽할 수 있다.

가까운 역: 맨션 하우스
주소: Thames Embankment, SE1 9JE
설계: 포스터&파트너스 (2000)
입장: 일반 공개

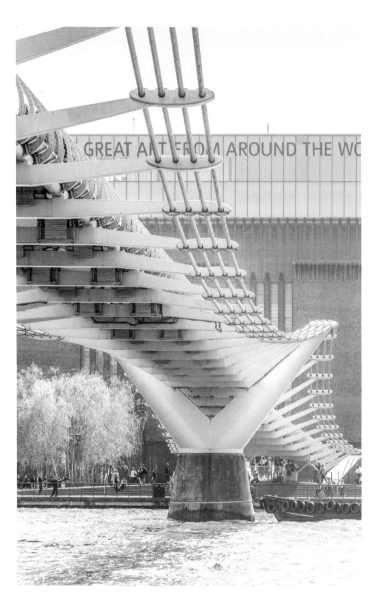

M 바이 몽캄

이스트 런던의 테크노 단지에서 만나는 옵아트 호텔

'광학적 착시'라는 별명이 모든 걸 말해 준다. 근처에 있는 무어필즈 안과(세상에서 가장 오랜 역사와 가장 큰 규모를 자랑하는 안과 병원)와 옵아트의 거장인 브리짓 라일리에게서 영감을 얻었다는 설계가들은 역원근법을 적용해서 이 뾰족한 구조물을 디자인했다. 이 건물의 인상은 빛과 그림자의 작용에 따라 극단적으로 달라진다. 이 건물의 선과 비스듬한 형태가 이루는 콘체르토는 복잡한 쇼디치 지역의 스카이라인에 강력한 존재감을 발휘한다. 하지만 자칫 현기증을 느낄 수도 있으므로 지나치게 오랫동안 정면으로 바라보지는 말 것.

가까운 역: 올드 스트리트
주소: 151-157 City Road, EC1V 1JH
설계: 스콰이어 & 파트너스, 이그제큐티브 아키텍츠 5 플러스 (2015)
입장: 레스토랑은 출입 가능; 호텔은 예약 문의
관람 안내: mbymontcalm.co.uk

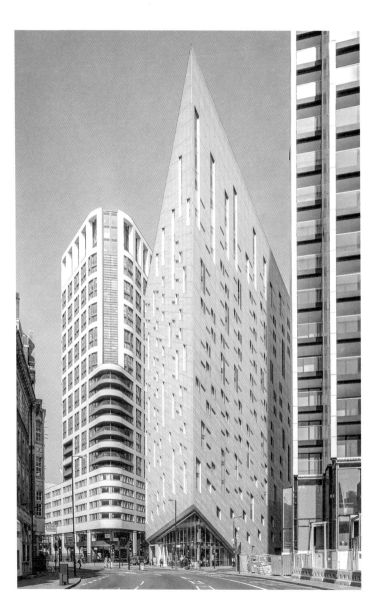

20 펜처치 스트리트

워키토키와 하늘 정원

윗부분이 넓고 휘어진 형태가 비슷하다고 해서 워키토키라는 별명이 붙은 이 건물의 스카이 가든(35~37층)에는 백합과의 트리토마, 극락조화, 프렌치 라벤더와 로즈마리를 비롯한 수많은 식물이 싱그럽게 자라고 있다. 건설 중이던 2013년에 태양광이 유리 벽면에 반사되어 인근에 주차된 차를 녹이는 사건으로 곤경을 겪었으니, 명실상부한 해체주의 건축인 셈이다. 하지만 완공된 후에는 런던에서 가장 높은 공원이 모두의 마음을 사로잡았다. 이 오아시스에는 레스토랑과 술집이 있고, 당연히 옥외 전망대도 빠지지 않는다.

가까운 역: 모뉴먼트
주소: 20 Fenchurch Street, EC3M 4BA
설계: 라파엘 비뇰리 (2014)
입장: 레스토랑과 바는 출입 가능; 전망대는 무료 입장, 사전 예약 필수
관람 안내: skygarden.london

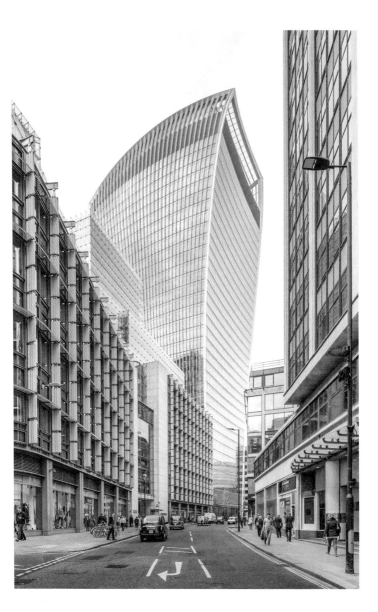

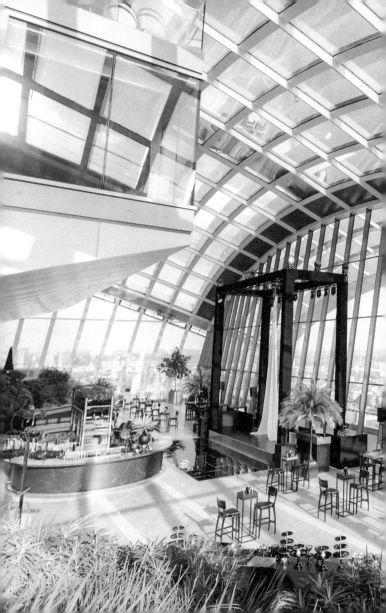

런던 아쿼틱스 센터

자하 하디드의 미래파 수영장

토털 이머전의 느낌을 제대로 만끽할 수 있는 드넓은 공간을 만들겠다는 자하 하디드의 포부를 제대로 경험하려면 이 아쿼틱스 센터의 50미터 풀에 뛰어들어야 한다. 2012년 올림픽을 위한 시설을 2014년부터 일반에 공개했고, 양쪽 면을 빼곡히 채운 창문으로 쏟아져 들어오는 자연광이 목재와 스틸, 그리고 콘크리트 인테리어를 환하게 밝혀 준다. 파도를 형상화한 실루엣은 파퓰러스의 스타디움, 홉킨스 아키텍츠의 벨로드롬, 그리고 애니시 카푸어와 세실 밸먼드의 아르셀로미탈 궤도탑이 포진해 있는 올림픽 공원에서도 강력한 존재감을 과시한다. (참고로 이 궤도탑에는 카스텐 횔러가 설계한 미끄럼틀이 연결되어 있는데, 세계에서 가장 높고 가장 긴 이 터널 슬라이드를 타고 내려오면 저렴한 비용으로 최고의 스릴을 만끽할 수 있다.)

가까운 역: 스트랫퍼드
주소: Queen Elizabeth Olympic Park, E20 2ZQ
설계: 자하 하디드 아키텍츠 (2011)
입장: 유료, 사전 예약 불필요
관람 안내: londonaquaticscentre.org

EAST
LONDON AQUATICS CENTRE

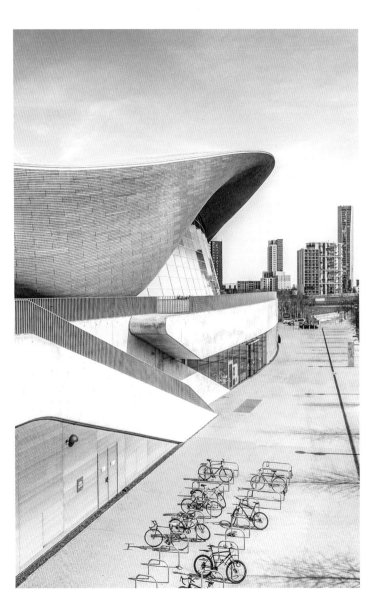

화이트채플 갤러리

이스트 런던의 컨템퍼러리 아트 명소

이 아르누보 갤러리는 1901년에 '이스트 런던 주민들에게 위대한 예술을 선사하겠다'는 목표로 문을 열었고, 실제로 1900년대까지만 해도 범죄의 온상이었던 이 지역에 변화를 불러왔다. 그리고 그 소명을 지금까지도 충실히 이행하고 있다. 은근하면서도 인상적인 외관에는 레이철 화이트리드라는 예술가의 〈생명의 나무Tree of Life〉라는 작품이 설치되어 있다. 청동으로 만든 형태에 금박을 씌운 나뭇잎은 주변의 건물들을 에워싼 이 도시의 식물을 상징한다. 갤러리에서는 지금까지 도널드 저드, 마크 로스코, 프리다 칼로 등의 작품을 전시했고, 1939년에는 영국에서 유일하게 피카소의 〈게르니카〉를 전시했다. 소호에 위치한 10 그릭 스트리트의 두 주역이 운영하는 리펙터리(The Refectory)는 이곳의 맛있는 보너스 같은 공간이다.

가까운 역: 올드게이트 이스트
주소: 77-82 Whitechapel High Street, E1 7QX
설계: 찰스 해리슨 타운젠드 (1901),
로브렉트 엔 다엠 & 위더포드 왓슨 만 아키텍츠 (2009)
입장: 일부 갤러리 무료; 전시회는 유료 입장
관람 안내: whitechapelgallery.org

EAST
WHITECHAPEL GALLERY

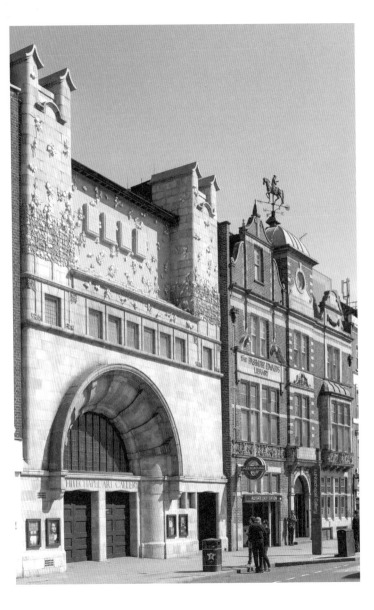

윌튼스 뮤직홀

빅토리아 시대로 떠나는 시간 여행

화이트채플의 뒷골목에 숨어 있는 이곳은 가로등과 거친 질감의 벽돌, 그리고 유서 깊은 계단을 활용해서 너무나 영리하게 복원한 덕분에, 문득 빅토리아 시대의 선술집으로 시간이동을 한 것 같은 느낌을 준다. 원래 다섯 채의 집으로 지어졌지만 에일하우스에 이어 콘서트 홀로 변했다가 지독하게 궁핍했던 1800년대 말에는 감리교의 사회 구호 시설로 사용되었다. 낙후된 채 방치되었던 시절에도 묘하게 매력적인 분위기 때문에 애니 레녹스와 프랭키 고즈 투 할리우드를 포함한 많은 뮤지션들이 이곳에서 뮤직비디오를 촬영했다. 지금은 고풍스러운 반원통형 천장과 이스트 엔드의 오래 전 이야기를 전해 주는 다양한 물건들 속에서 맥주를 마시며 공연을 감상할 수 있다.

가까운 역: 올드게이트 이스트

주소: 1 Graces Alley, E1 8JB

설계: 존 윌튼 (1859), 팀 로널즈 (2015)

입장: 바는 무료; 공연은 유료 입장, 사전 예약 권장

관람 안내: wiltons.org.uk

EAST

WILTON'S MUSIC HALL

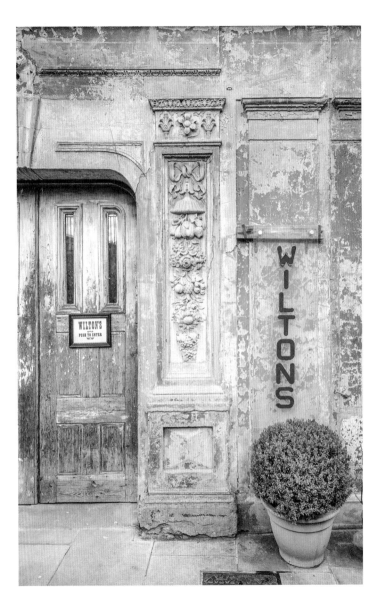

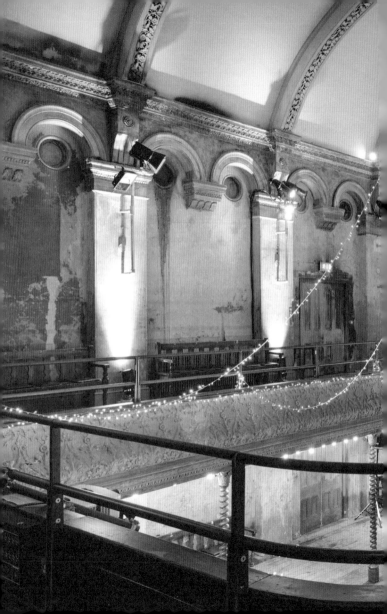

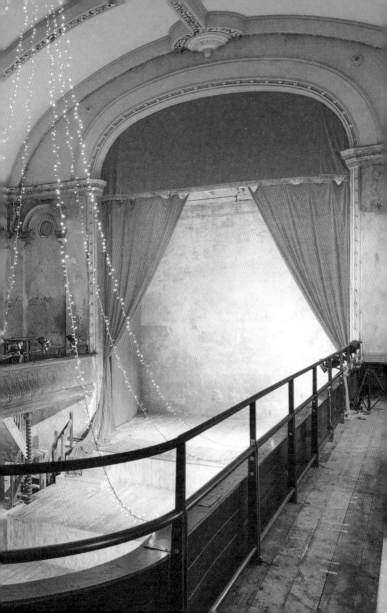

세인트 폴스 보 커먼

모더니즘과 브루탈리즘이 결합된 예배의 현장

전후에 지어진 이 교회는 모더니즘에서도 거의 브루탈리즘에 가까울 정도여서 고딕풍이 일반적인 대개의 종교 시설과는 분위기가 사뭇 다르다. 2차 세계대전의 폭격으로 거의 파괴된 원래의 건물을 허물고 1960년에 완전히 새로 지었다. 기하학적 패턴의 유리 지붕과 보랏빛이 감도는 벽돌 외관 등으로 상을 수상했지만, 찰스 루티언스의 무라노 유리 모자이크와 콘크리트 벽으로 환한 자연광이 폭포처럼 쏟아지는 내부도 그에 못지않게 대담하다. 출입문 위에는 창세기의 한 구절인 "이곳은 하늘의 문이로다."라는 문구가 붙어 있는데, 독일 조각가 랄프 베이어의 작품이다. 그리고 지역 교구에서는 비공식적으로 이 교회를 그렇게 부르기도 한다.

가까운 역: 마일 엔드
주소: St Paul's Way, E3 4AR
설계: 로버트 머과이어&키스 머리 (1960)
입장: 일반 공개
관람 안내: stpaulsbowcommon.org.uk

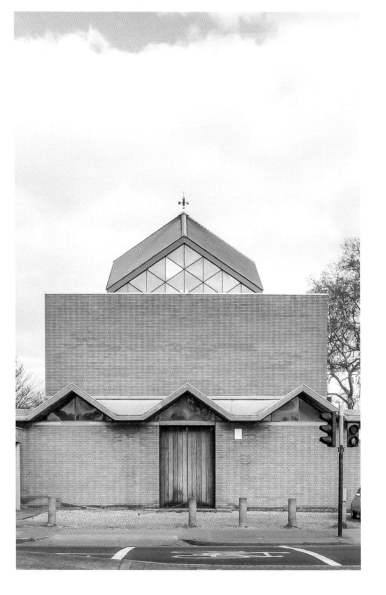

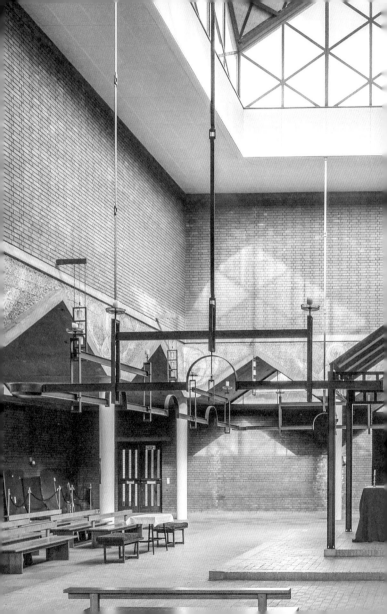

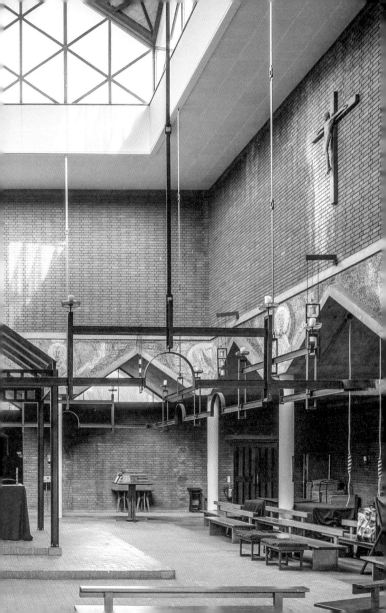

리오 시네마

여전히 사랑받는 아르데코 영화관

이곳은 런던에 있는 모든 아르데코 영화관들 중에서도 복고 트렌드를 주도하는 대표격이다. 특히 어둠이 내리고 낭만적인 조명이 불을 밝히면 킹스랜드 하이 스트리트 모퉁이에 서 있는 이 건물은 향수를 자극하며 사람들을 유혹한다. 한때 경매장이었던 이곳을 1915년에 클라라 러드스키라는 여성 사업가가 런던 최초의 영화관으로 만들었다. 1937년에 원래의 틀을 유지한 채로 현재의 상영관을 만들었는데, 천장의 트랩도어에서 옛날 영화관의 추억이 메아리친다. 컬트의 반열에 오른 클래식 고전은 물론이고 신작 영화도 상영한다. 영화를 보기 전에 지하의 술집에서 가볍게 입가심을 할 수 있다.

가까운 역: 달스턴 킹스랜드
주소: 107 Kingsland High Street, E8 2PB
설계: 조지 콜스 (1915), FE 브로미지 (1937)
입장: 영화 관람 유료
관람 안내: riocinema.org.uk

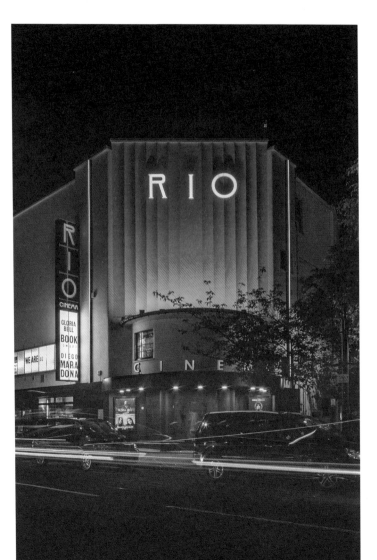

아일 오브 독스 양수장

포스트모더니즘 펌프하우스

템스강을 따라 걷다가 아일 오브 독스까지 왔다면 아마도 길을 잃었을 공산이 크다. 하지만 급하게 발길을 돌리기 전에 해야 할 일이 있다. 강변에 자리 잡은 이 화려하고 독특한 건물의 사진을 찍는 것이다. 1980년대에 지어진 이 양수장의 별명은 '폭풍의 사원'인데, 지금도 폭우가 쏟아질 경우 강물의 수위를 조절해서 홍수를 방지하는 원래의 기능을 수행하고 있다. 비록 안에는 들어갈 수 없지만 이곳의 외관이야말로 철저하게 기능 위주의 시설을 잊지 못할 명소로 만들어 주는 특징이다. 2017년에 2급 등록문화재로 지정된 이곳은 런던의 반항적인 포스트모더니즘 건물 중에서도 가장 의외여서 더 흥미진진한 사례로 손꼽힌다.

가까운 역: 카나리 워프
주소: Stewart Street, E14 3YH
설계: 존 아우트램 (1988)
입장: 밖에서 관람 (출입 통제)

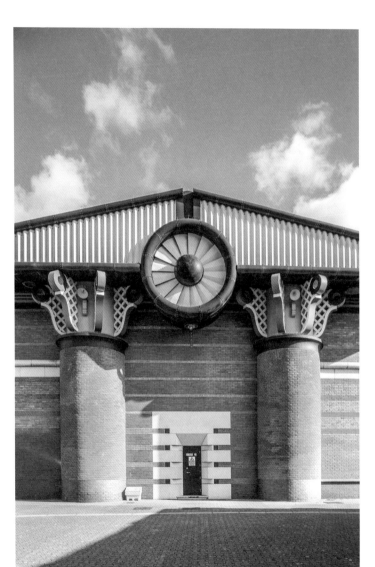

푸르니에 스트리트

이스트 엔드의 역사를 보여주는 건축의 단면

조지 왕조 시대의 런던을 제대로 느껴 보고 싶다면 이 거리를 거닐어야 한다. 스피털필즈 크라이스트 처치에서 브릭 레인으로 이어지는 이 거리에는 18세기 주택들이 멋지게 보존되어 있다. 오랜 세월 다양한 문화권의 사람들이 이곳에 터를 잡고 살았는데, 실크 공장에서 일했던 프랑스의 위그노 교도부터 유대인, 벵골 이민자는 물론이고 길버트와 조지, 트레이시 에민 등을 포함한 예술가와 화가 지망생들도 이곳을 거쳐 갔다. 현대 런던의 화려한 분위기와 조금 동떨어진 채 벽돌 외벽과 커다란 창문, 차분한 색깔의 덧창 등이 만들어 내는 이곳의 분위기를 대표하는 건 1740년대에 만들어진 해시계다. 거기에는 '움브라 수무스'라는 라틴어가 새겨져 있는데, 그건 '우리는 그림자'라는 뜻이라고 한다.

가까운 역: 리버풀 스트리트
주소: Fournier Street, E1
설계: 다수 (18세기)
입장: 일반 통행 가능

EAST
FOURNIER STREET

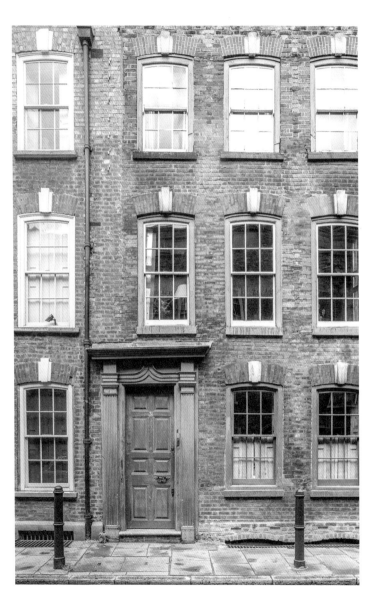

테이트 모던
궁극의 인더스트리얼 아트 뮤지엄

물론 사우스 뱅크에는 관광객이 북적인다. 하지만 테이트 모던이라면 그 정도는 얼마든지 감수할 수 있다. 강변에 방치되어 있던 발전소를 1990년대 말에 미술관으로 개조한 이곳이 인스타그램에서 위치 정보를 가장 많이 태그한 뮤지엄으로 등극한 데에는 그럴 만한 이유가 있다. 어마어마한 규모의 터빈 홀(아이웨이웨이와 루이즈 부르주아를 포함한 예술가들이 공간을 프레임 삼아서 작품을 설치했던)부터 가장 최근에 추가된 스위치 하우스의 드라마틱한 콘크리트 계단까지, 모던 아트와 인더스트리얼 건축의 역동적인 컬래버레이션이 마음을 사로잡기 때문이다. 기름 탱크였던 곳에서 펼쳐지는 라이브 아트를 감상하고 10층의 전망대로 올라가면 인스타그램에 자랑할 만한 풍경이 파노라마처럼 눈앞에 펼쳐진다.

가까운 역: 서더크
주소: Bankside, SE1 9TG
설계: 길스 길버트 스콧 (1963), 헤르조그&드뫼롱 (2000/2016)
입장: 무료; 단기 기획전시는 유료 입장
관람 안내: tate.org.uk

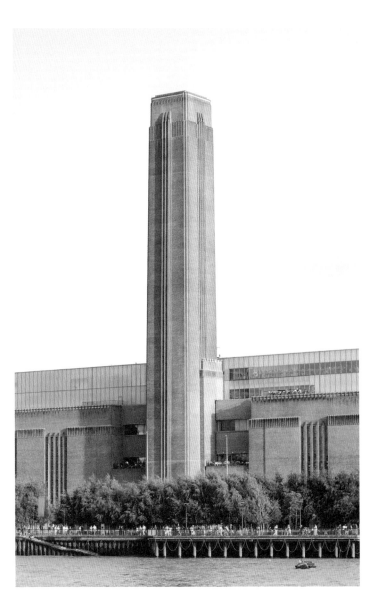

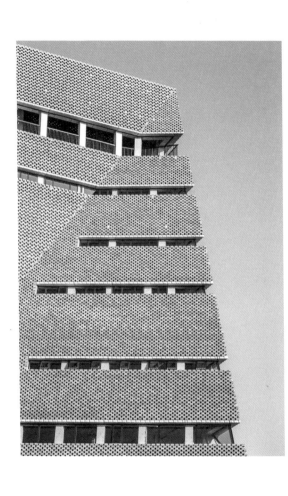

옥소 타워 워프

사우스 뱅크에 우뚝 선 아르데코의 보석

강가에 위치한 이 아르데코 건물은 런던 최고의 발전소였다 (한때는 왕립 우체국에만 독점적으로 전기를 공급했다). 1920 년대에 옥소라는 조미료 회사에서 이 건물을 매입했고, 사우스 뱅크의 스카이라인에 광고를 금지했던 법을 피해 독특한 로고 글자로 창문을 장식하자는 묘안을 냈다. 반항심이 참신한 아이디어로 이어진 것인데, 그 벽돌 탑이 지금도 굳건히 서 있으니 이 회사가 시도했던 마케팅 전략 가운데 가장 성공적인 사례라고 해도 과언이 아닐 것이다. 내부 인테리어는 주랑을 제외하고는 대부분 변경되었고, 현재 스튜디오와 상점, 갤러리, 그리고 레스토랑 등으로 사용되고 있다.

가까운 역: 블랙프라이어스
주소: Barge House St, SE1 9PH
설계: 앨버트 무어 (1929), 리프슈츠 데이비슨 샌디런즈 (1996)
입장: 레스토랑과 상점, 갤러리는 출입 가능;
타워에는 접근 불가 (다음 페이지에 타워 내부 사진)
관람 안내: oxotower.co.uk

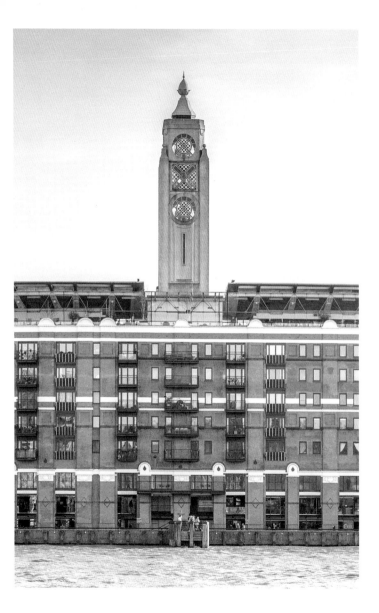

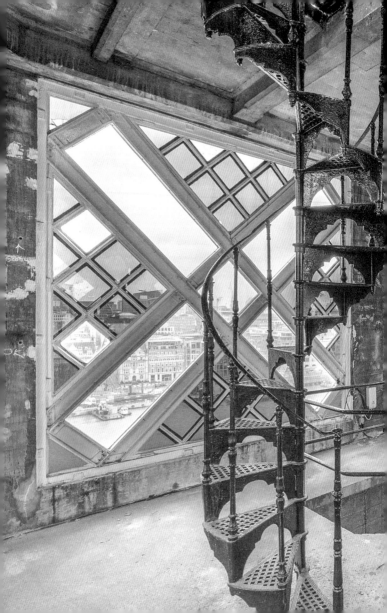

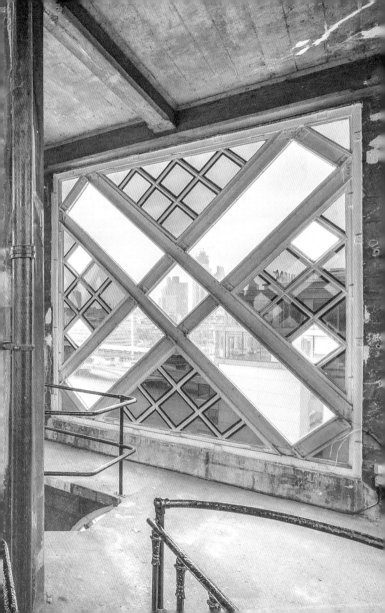

리볼리 볼룸
아르데코의 황홀함이 숨어 있는 극장

리볼리 볼룸에서 근사한 옷을 입고 멋진 파트너와 스윙 댄스를 추다 보면 문득 시간이 1950년대로 변해 있을 것만 같다. 반원통형 지붕에서도 볼 수 있듯이 화려했던 왕년의 아르데코 분위기를 그대로 간직하고 있는 이 공간은 20세기 초에 영화관이었던 곳을 개조한 것인데, 아르데코 스타일의 댄스홀로는 런던에 남아 있는 유일한 곳이다. 내부 공간이 의외로 넓고, 레드 벨벳에 금박 테두리를 두른 호화로운 벽장식과 동양풍의 랜턴, 어두운 내실과 객차 스타일로 꾸민 좌석 등이 분위기를 뜨겁게 달군다. 자이브의 밤과 카바레가 열리고 영화도 상영되는 키치 느낌의 이 멋진 공간에서 남몰래 품고 있던 볼룸 댄스의 꿈을 실현해 보자.

가까운 역: 브로클리
주소: 350 Brockley Road, SE4 2BY
설계: 헨리 아트워터 (1913)
입장: 매표 행사, 사전 예약 필수
관람 안내: rivoliballroom.com

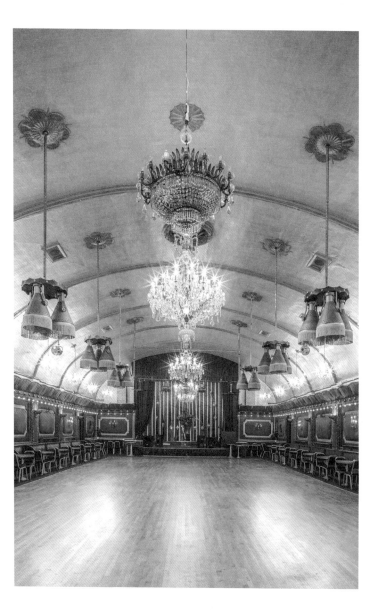

덜위치 픽처 갤러리

공공 예술 공간으로 기획해 완성한 세계 최초의 건물

피터 프랜시스 부르주아 경은 1811년에 자신의 컬렉션을 덜위치 칼리지에 기증하면서 친구인 존 손 경에게 당시로서는 들어본 적이 없는 것을 만들어 달라고 부탁했는데, 그게 바로 공공 예술 갤러리였다. 손 경은 끝없이 이어지는 공간을 아치로 구획하고, 갤러리의 벽을 붉게 칠했으며, 자연광이 들어오는 천창을 활용해서 꿈을 꾸는 듯한 분위기를 연출했다. 그가 지은 클래식한 구조물과 새로 확장된 공간들은 현재 유리 통로로 연결되어 있다. 서쪽에 조성된 능묘에 묻힌 부르주아 경의 영혼도 계속 이곳에 머물러 있다. 2년마다 새로운 예술가가 창의력을 발휘하는 팝업 조형물도 이곳에 매력을 더한다.

가까운 역: 웨스트 덜위치

주소: Gallery Road, SE21 7AD

설계: 존 손 경 (1817), 릭 매더 (2000)

입장: 유료

관람 안내: dulwichpicturegallery.org.uk

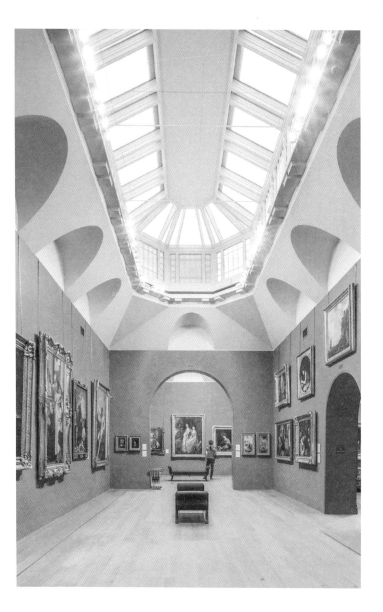

엘텀 팰리스

사치스러운 아르데코 대저택

이 장원은 주인이 바뀔 때마다 건물의 면모도 함께 진화해 왔다. 헨리 8세부터 영국군에 이르기까지 점유 주체의 극단적인 차이는 그만큼 극단적인 변화로 이어졌다. 중세의 왕궁은 1600년대에 전쟁으로 파괴되었고, 몇 세기 동안 사랑을 받지 못한 채 방치된 사이에 웅장한 그레이트 홀이 농가의 헛간으로 전락하는 수모를 겪기도 했다. 20세기에 들어선 후에야 세계적인 백만장자이자 탐험가였던 코톨드가 이곳을 근사한 아르데코 저택으로 개조했다. 그게 1930년대의 일이다. 실리&패짓이라는 젊은 건축가들에게 작업을 의뢰한 그는 돔 지붕과 화려한 상감세공 벽이 눈길을 사로잡는 입구부터 번쩍거리는 황금 타일과 대리석 욕실에 이르기까지 럭셔리를 최우선으로 요구했다.

가까운 역: 모팅햄

주소: Court Yard, SE9 5QE

설계: 롤프 엥스트로머 (14세기), 실리&패짓 (1933)

입장: 유료

관람 안내: english-heritage.org.uk/elthampalace

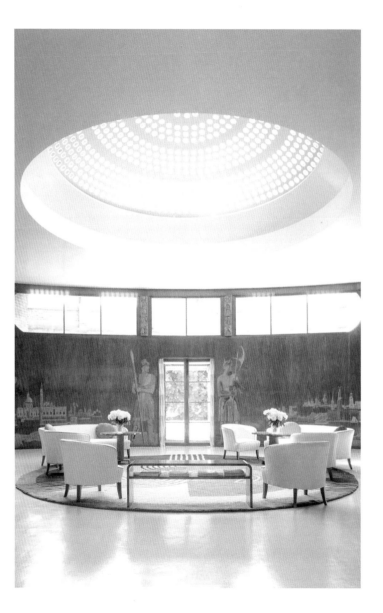

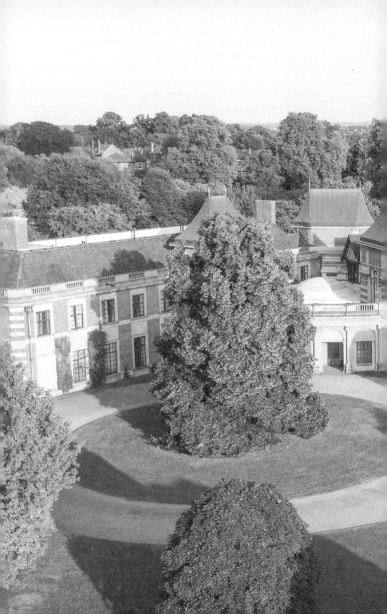

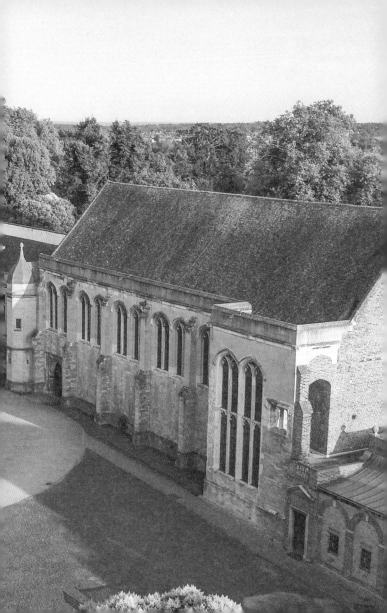

라반 빌딩
색의 조합으로 만들어 낸 한 편의 시

트리니티 라반 예술대학이 사용하는 이 건물의 건축 DNA에는 이미 시적인 안무가 담겨 있다. 뎁트퍼드강을 따라 도시의 풍경을 등지고 선 이 건물은 과감한 형태의 블록 구조에 마이클 크레이그-마틴이라는 예술가가 만든 무지개 빛깔의 유리 패널을 덮었다. 안으로 들어가면 헤르조그&드뫼롱의 트레이드마크와도 같은 중앙의 무대가 나오는데, 그건 바로 주극장으로 올라가는 모놀리스 스타일의 계단이다. 예술 대학의 건물답게 댄스 스튜디오와 유럽에서 가장 큰 댄스 라이브러리, 퍼포먼스 헬스센터 등으로 활용되고 있지만, 만약 몸치여서 그저 건축에만 집중하고 싶다면 가이드 투어를 신청하는 게 좋다.

가까운 역: 뎁트퍼드
주소: Creekside, SE8 3DZ
설계: 헤르조그&드뫼롱 (2003)
입장: 무료; 유료 가이드 투어는 사전 예약 필수
관람 안내: trinitylaban.ac.uk

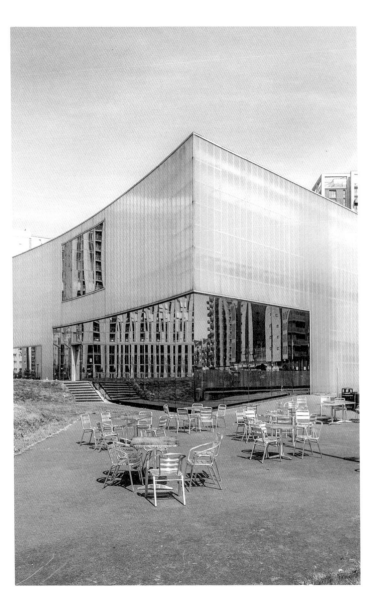

더 샤드
혁명적인 유리 피라미드

걸작이라는 평가가 있는가 하면 눈엣가시처럼 여기는 사람도 있지만, 런던의 스카이라인에 파격적인 변화를 가져온 샤드의 존재감을 외면하는 건 불가능하다. 렌초 피아노의 95층 유리 탑은 셀러 프라퍼티 그룹의 숙원이었고 (카타르의 적잖은 지원을 받아), 이런 종류의 프로젝트들이 대체로 그렇듯이 투기 성향의 돈이 많이 몰렸다. 들리는 소문에 의하면 5천 만 파운드 상당의 아파트가 아직 미분양 상태라고 한다. 샤드로 인해 런던 브리지 지역에 대대적인 재개발 붐이 일면서 트렌디한 독립 술집과 레스토랑들이 속속 문을 열었다. 기회가 된다면 이곳의 호텔에 투숙하거나 여섯 개의 레스토랑에서 식사를 해보는 것도 좋고, 생각만 해도 현기증이 날 것 같은 72층의 전망대에도 올라가 보자.

가까운 역: 런던 브리지
주소: 32 London Bridge Street, SE1 9SG
설계: 렌초 피아노 (2012)
입장: 레스토랑과 상점은 출입 가능; 유료 관람 갤러리는 사전 예약 필수
관람 안내: the-shard.com

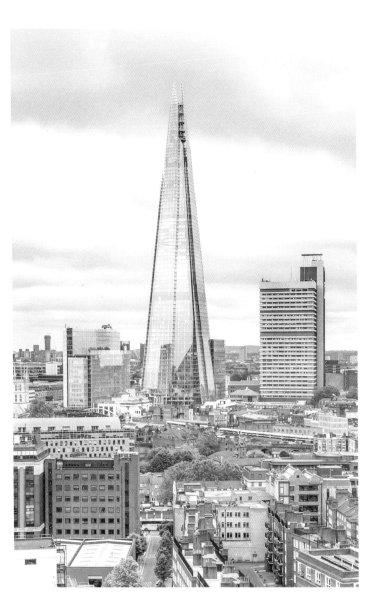

배터시 발전소

문화의 동력을 만들어 내는 파워의 전당

핑크 플로이드의 〈애니멀스〉 앨범 커버로 눈에 익은 인더스트리얼 스타일의 이 랜드마크는 각각 1920년대와 1950년대에 지은 두 부분이 합쳐진 것이다. 1980년대에 발전소의 연기가 멈춘 후로 재개발 논쟁이 지지부진하게 이어지다가 최근에야 비로소 시작되었다. 현재 건축계의 거장들이 대거 참여해서 과감한 개조 프로젝트가 진행 중인데, 이미 강변 일대에 독보적인 작품을 만들어 놓은 프랭크 게리와 포스터&파트너스 등의 이름도 보인다. 지하철역이 신설될 예정이며 주택과 전망타워도 계획에 포함되어 있다. 기차를 타고 첼시 브리지를 지나면서 진행과정을 확인하거나, 서커스 웨스트 빌리지를 방문하면 이곳이 앞으로 어떻게 변할지 짐작해 볼 수 있다.

가까운 역: 배터시 파크
주소: 188 Kirtling Street, SW8 5BN
설계: J. 테오 할리데이, 길스 길버트 스콧 경 (1955), 다수 (진행중)
입장: 레스토랑과 바는 출입 가능
관람 안내: batterseapowerstation.co.uk

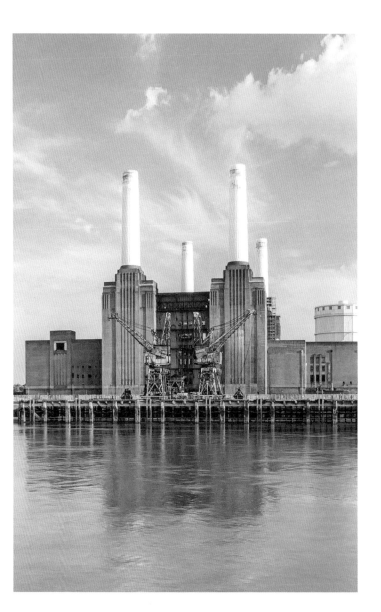

국립극장

콘크리트로 완성된 브루탈리즘의 꿈

브루탈리즘 건축 투어에 흥미를 느끼는 사람이라면 이 거대한 미로 같은 콘크리트 건물에서 한나절쯤은 너끈히 보낼 수 있을 것이다. 이 건물은 인프라의 기능도 함께 담당하는데, 나선형 계단과 보행 통로, 그리고 강변의 풍경이 한눈에 들어오는 테라스 등을 통해 사우스 뱅크 센터와 워털루 브리지를 이어 주기 때문이다. 이곳은 공공 건축에 보내는 뜨거운 찬사와도 같은 공간이다. 모든 길은 세 개의 극장 가운데 가장 크며 부채 모양의 그리스식 오디토리움에서 근사한 분위기와 탁월한 음향을 만끽할 수 있는 올리비에로 통한다. 밤에 화려한 조명이 불을 밝히면 이곳의 독특한 실루엣에 다시 한번 감탄하게 된다.

가까운 역: 워털루
주소: Upper Ground, SE1 9PX
설계: 데니스 레스던 경 (1976)
입장: 무료; 공연은 유료 입장, 사전 예약 권장
관람 안내: nationaltheatre.org.uk

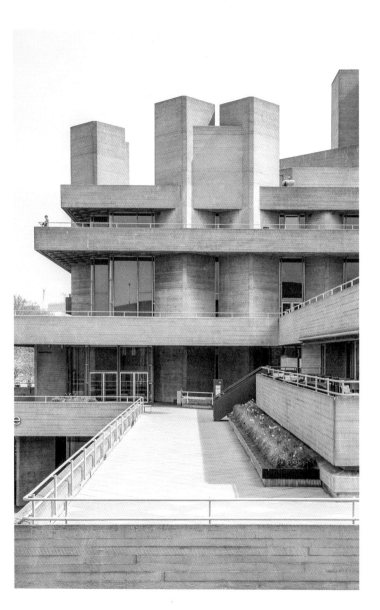

뉴포트 스트리트 갤러리

빅토리아 스타일을 절묘하게 해석한 데미안 허스트의 솜씨

스털링상을 수상한 이 공간은 복스홀 뒷골목에서 당당한 존재감을 과시한다. 빅토리아 왕조의 풍경화 스튜디오 세 곳(웨스트 엔드에 즐비했던 무대의 배경 그림을 그리던)을 영리하게 개조한 이곳은 문화재로도 등재되었다. 인더스트리얼 테라스 위에는 톱니 모양의 지붕이 얹혀 있는데, 마치 넘어지는 도미노를 형상화한 것처럼 보이기도 한다. 외부에는 LED 스크린이 빛을 발하지만 안으로 들어가면 데미안 허스트의 종합선물 세트가 펼쳐진다. 절묘한 나선형 계단 꼭대기에 올라가서 여섯 개의 갤러리에 전시된 그의 다양한 아트 컬렉션을 감상하고 사이키델릭 느낌이 물씬 풍기는 파머시2에 들러 칵테일을 마셔 보자. 여기서도 허스트의 시그니처인 1990년대 약품 수납장과 만화경 같은 나비 그림을 만날 수 있다.

가까운 역: 램버스 노스
주소: Newport Street, SE11 6AJ
설계: 카루소 세인트 존 아키텍츠 (2015)
입장: 무료
관람 안내: newportstreetgallery.com

SOUTH
NEWPORT STREET GALLERY

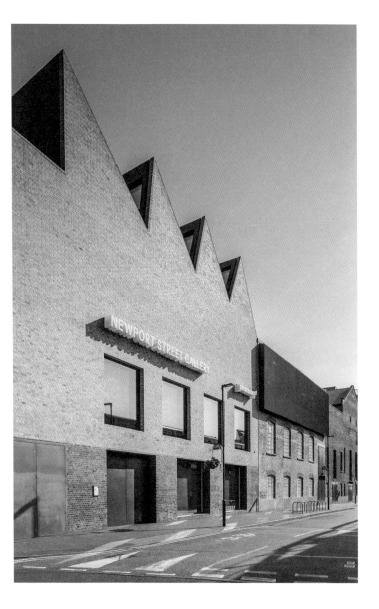

더 채플

신성한 공간의 신선한 변화

건축계의 스타로 떠오른 크래프트웍스는 런던 남동부의 조용한 동네에 방치되어 있던 빅토리아 왕조 시대의 예배당을 현대적인 집으로 멋지게 개조하면서도 종교적인 느낌을 잃지 않았다. 높고 각진 지붕은 공간을 압도하며 천창으로 들어오는 자연광을 굴절시켜 한 편의 고딕 드라마를 완성한다. 그런가 하면 설교단과 고해실, 제단, 오르간, 그리고 내실 같은 다양한 종교적 아이템을 일반 가정에서 쓰는 것처럼 교묘하게 배치해서 기능적인 면과 시너지 효과의 두 마리 토끼를 모두 잡았다. 이런 곳이라면 지금 당장이라도 이사를 가고 싶다.

가까운 역: 덴마크 힐

주소: Grove Park, SE5 8LH

설계: 존 벨처 (1862), 크래프트웍스 (2018)

입장: 오픈하우스 기간에는 무료 (참가 여부는 웹사이트 참조)

관람 안내: openhouselondon.org.uk

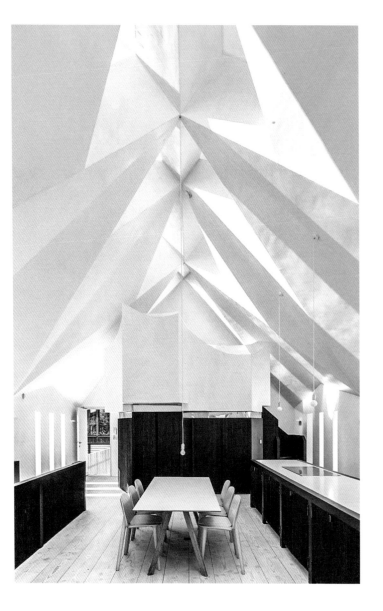

사우스 런던 갤러리

소방서에서 소시지 공장을 거친 독특한 이력의 갤러리

애초에 소방서로 지어졌던 이 건물은 1867년부터 지금까지 굳건히 자리를 지키고 있지만 미끄럼봉과 온수가 필수조건이 되면서 소방서로서의 역할은 끝이 나고 말았다. 그 후로 1934년부터 2007년까지 소시지 공장으로 사용되다가 사우스 런던 갤러리에 기증된 것을 2018년에 6a 아키텍츠가 영리하게 리모델링했다. 확장 공사를 통해 아카이브 갤러리와 예술가의 스튜디오 등이 입주했고 각종 커뮤니티 프로젝트에도 활용되고 있다. 길 건너편에도 사우스 런던 갤러리 소유의 19세기 주택이 한 채 더 있는데, 거기서는 멕시코의 예술가인 가브리엘 오로즈코가 조성한 기하학적인 정원을 감상하며 브런치를 먹을 수 있다.

가까운 역: 페컴 라이

주소: 65-67 Peckham Road, SE5 8UH

설계: 고드프리 핀커턴 (1891), 6a 아키텍츠 (2010/2018)

입장: 무료

관람 안내: southlondongallery.org

SOUTH

SOUTH LONDON GALLERY

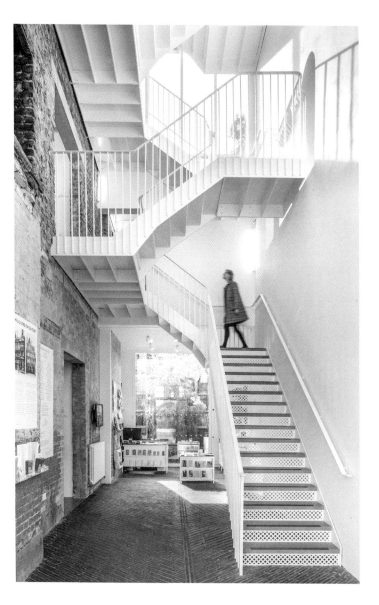

페컴 도서관

주민들을 위한 미래파 휴식 공간

어딘가 우주선을 닮은 이 건물은 2000년에 런던 남동부의 널찍한 부지에 내려앉았고, 같은 해에 스털링상을 수상하면서 21세기 커뮤니티 건축의 흥미진진한 미래를 활짝 열었다. 청동 패널을 씌운 L자 형태의 실루엣은 현재 페컴 지역 일대의 가장 확실한 랜드마크가 되었고, 한쪽은 총천연색으로 반짝이고 또 다른 쪽은 죽마로 받혀 놓은 것 같은 형상은 방문객들을 새로운 세계로 안내한다. 안에도 합판으로 만든 우주 캡슐 같은 독특한 공간들이 마련되어 있다. 동굴 같은 이 열람실에서는 동화구연이나 커뮤니티 모임이 열리기도 하고, (반갑게도!) 좋아하는 건축 관련 책을 읽으며 호젓한 시간을 보내기에도 안성맞춤이다.

가까운 역: 페컴 라이
주소: 122 Peckham Hill Street, SE15 5JR
설계: 알솝&스토머 (2000)
입장: 무료

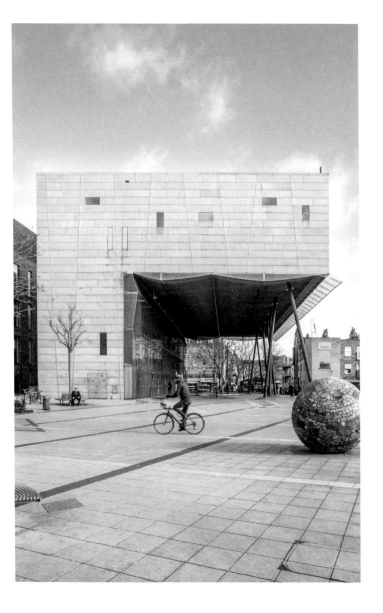

골드스미스 현대미술센터

빅토리아 왕조 시대의 목욕탕이 아트 갤러리로

2017년에 어셈블이라는 디자인 회사는 빅토리아 시대의 목욕탕이었던 로리 그로브 바스의 무쇠 수조와 공간을 개조해서 실험적인 아트 센터를 만들었다. 거친 질감의 벽돌과 골진 분홍색 마감재, 암녹색 파이프 등에서 컨템퍼러리 스타일을 확인할 수 있다. 다양한 인더스트리얼 공간에서는 신선한 전시와 상영회가 열린다(이것도 무료이다). 골드스미스 대학의 캠퍼스에 속해 있으며, 원래의 타일이 그대로 부착된 예전의 목욕탕은 학생들을 위한 스튜디오로 사용되고 있다. 그리고 여기 온 김에 바로 옆의 벤 핌롯 건물 옥상에 휘갈겨 쓴 듯한 스틸 조형물을 구경하는 것도 잊지 말자.

가까운 역: 뉴 크로스 게이트
주소: St James's, SE14 6AD
설계: 토머스 딘위디 (1898), 어셈블 (2018)
입장: 무료
관람 안내: gold.ac.uk/goldsmithscca

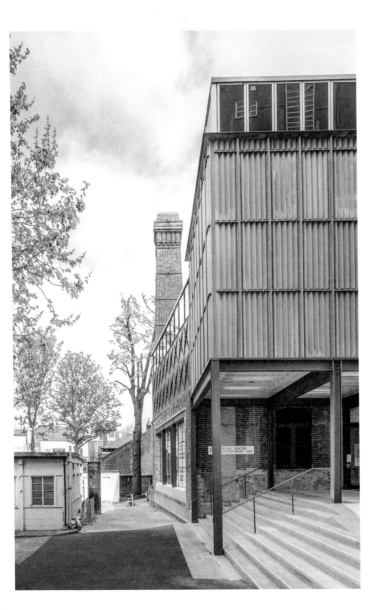

서펜타인 새클러 갤러리

약간의 변형을 시도한 네오클래식의 부활

처음 건축한 때가 1805년이며, 벽돌로 지은 19세기의 클래식한 화약상점과 21세기의 유리벽 확장 공간이 신구의 조화를 이루는 호숫가의 이 아트 갤러리는 건축 스타일의 완벽한 공존을 보여준다. 곡선의 여왕으로 통하는 자하 하디드의 물결치는 유리섬유 텍스타일 지붕이 갤러리와 이벤트 공간을 카페와 연결하여 경쾌하면서도 응집력 있는 분위기를 만들어 낸다. 해마다 여름이면 세계적인 건축가들이 참여해서 조형물을 짓고 행사를 벌이는 켄징턴 가든에 사람들이 모여들지만, 서펜타인 새클러 갤러리와 나무들이 우거진 주변의 공간은 계절에 관계없이 어느 때나 찾아가도 좋은 곳이다.

가까운 역: 랭커스터 게이트
주소: West Carriage Drive, W2 2AR
설계: 자하 하디드 아키텍츠 (2013)
입장: 무료
관람 안내: serpentinegalleries.org

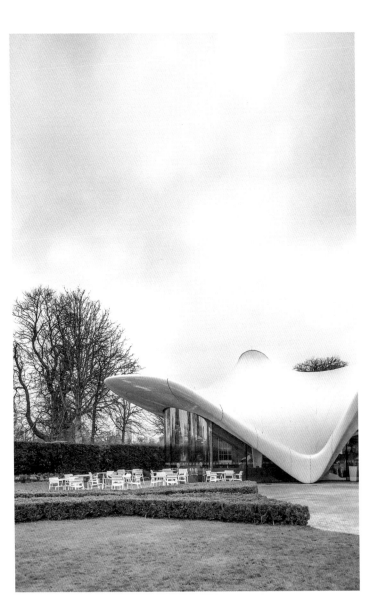

이스마일리 센터

고요한 평화를 안겨 주는 모더니즘

도보로 왕래할 수 있는 거리에 빅토리아&앨버트(V&A), 국립 역사 박물관, 앨버트 메모리얼 등이 있어서 대중의 관심에서는 조금 밀리지만, 그래도 이스마일리 센터는 자신의 자리를 굳건히 지키며 작지만 강력한 존재감을 발하고 있다. 서구와 이슬람 미학의 숭고한 결합으로 완성된 이 건물은 (이슬람의 최고 종교 지도자인 아가칸의 요구로) 장식을 최소한으로 줄였음에도 불구하고 화강암 외관과 입구의 기하학적 디테일, 중앙의 잔잔한 분수를 중심으로 틀을 잡은 루프톱 정원 등에서 은은한 전통의 기운이 느껴진다.

가까운 역: 사우스 켄징턴
주소: 1-7 Cromwell Gardens, SW7 2SL
설계: 휴 캐슨, 네빌 콘더 (1985)
입장: 밖에서 관람 (출입 통제)

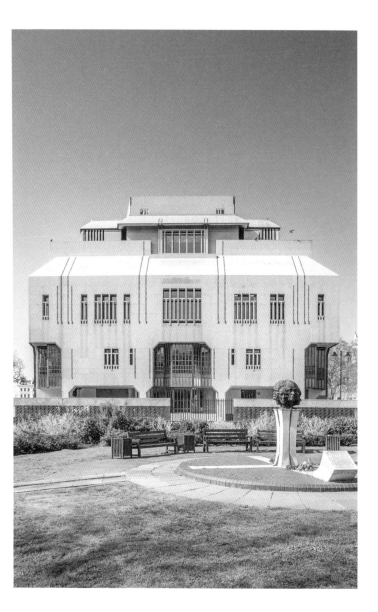

디자인 박물관

새로운 상상력을 가미한 모더니즘의 걸작

얼마 전까지 커먼웰스 연구소가 입주해 있었던 이 건물은 이중 포물면 지붕(어렵게 들리지만 크게 휘어지는 두 개의 곡선으로 이루어졌다는 뜻이다) 아래의 내부 인테리어를 말끔히 걷어내고 미니멀리즘으로 환골탈태했다. 새로운 디자인이 논란을 낳기도 했지만(2급 등록문화재의 보존에 미흡했다는 비판 때문에) 그 결과는 말할 수 없이 인상적이었다. 갤러리와 삼층 높이의 아트리움에서는 탁월한 컨템퍼러리 디자인을 확인할 수 있으며, 홀란드 파크를 굽어보는 카페에서 커피를 마시는 즐거움도 빼놓을 수 없다.

가까운 역: 하이 스트리트 켄징턴
주소: 224-238 Kensington High Street, W8 6AG
설계: 로버트 매슈, 스티랏 존슨-마샬&파트너스 (1962),
존 파우슨, OMA (2016)
입장: 무료; 단기 기획전시는 유료 입장
관람 안내: designmuseum.org

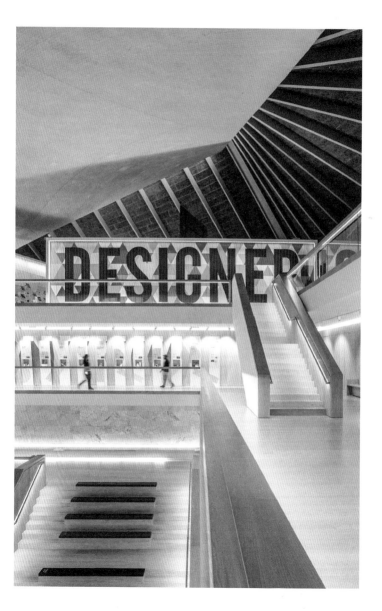

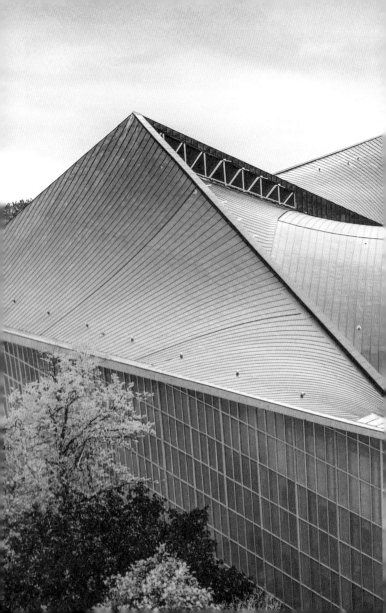

월머 야드
작은 공간들의 조화

노팅힐의 조용한 안뜰을 중심으로 서로 맞물려 있는 이 네 채의 집은 진정한 장인정신을 제대로 보여준다. 연속적인 공간을 활용하는 새로운 시도가 돋보이는 프로젝트다. 어떤 곳에는 노출 콘크리트 벽을 그대로 설치했고, 나무 외관의 버티컬 셔터는 빛과 그림자의 작용으로 보는 재미를 더한다. 이곳의 구조를 돌아보는 것은 다양한 감각을 활용하는 경험이다. 이 실험적인 주택 가운데 한 채(또는 네 채)에 묵으면 숙박비가 이곳의 상주 자선업체인 베이라이트 재단에 기부되고, 이 재단은 건축의 영향력에 대한 대중의 이해를 높이는 데 그 기금을 사용한다.

가까운 역: 라티머 로드
주소: 235-239 Walmer Road, W11 4EY
설계: 피터 솔터, 페넬라 콜린그리지 (2016)
입장: 행사 시 유료 입장, 사전 예약 필수: 숙박 가능
관람 안내: walmeryard.co.uk

미쉐린 하우스

유쾌한 아르데코의 궁전

1911년부터 특유의 경쾌한 존재감으로 풀럼 로드를 환하게 밝혀 온 이 건물은 1985년까지 미쉐린 타이어의 본사로 사용되었다. 한 가지 놀라운 점은 이 건물을 설계한 사람이 회사의 직원이었다는 사실이다. 프랑수아 에스피나스라는 엔지니어는 건축과 관련된 교육이나 훈련을 전혀 받은 적이 없으면서도 철근콘크리트 건물의 초기 작품으로 손꼽히는 건물을 만들어 냈다. 외부 스테인드글라스 창문에는 미쉐린 맨으로 통하는 '비벤덤'이라는 마스코트의 초창기 버전이 새겨져 있고, 크림색 타일에는 당시에 미쉐린 타이어를 장착했던 빈티지 경주 차량들을 그려 넣었다. 내부에는 유명한 디자이너 콘랜의 디자인 숍이 있고, 근사한 점심을 먹을 수 있는 레스토랑의 이름도 비벤덤이다.

가까운 역: 사우스 켄징턴
주소: 81 Fulham Road, SW3 6RD
설계: 프랑수아 에스피나스 (1911)
입장: 레스토랑과 상점은 출입 가능

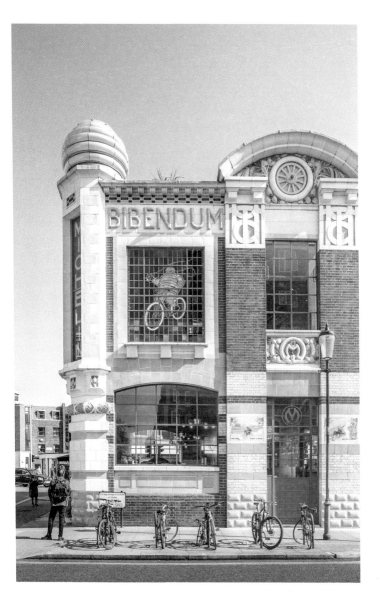

웨스트민스터 지하철역

고담시의 지하철역

서클과 디스트릭트, 그리고 주빌리 라인이 만나는 이 지하 환승역에서는 호그와트의 계단과 고담시의 디스토피아가 교차한다. 매끈한 스테인리스스틸 에스컬레이터와 기둥, 거친 질감의 콘크리트 벽, 그리고 거미줄처럼 복잡하게 얽힌 대각선의 들보와 부벽이 인상적인 풍경을 완성한다. 설계를 맡은 홉킨스 아키텍츠는 18세기 이탈리아 화가인 조반니 바티스타 피라네시의 초현실적인 미로 같은 감옥의 동판화에서 영감을 얻었다면서, 이곳의 전반적인 효과를 '피라네시안'이라고 표현하기도 했다. 미래에 도착한 것 같은 이 역을 통과해서 지상으로 올라가면 버킹엄 궁전과 빅벤 등이 그리는 웅장한 고딕의 세계가 다시 펼쳐진다.

주소: Westminster, SW1A 2JR
설계: 홉킨스 아키텍츠 (1999)
입장: 일반 공개 (승차권 구입 필수)

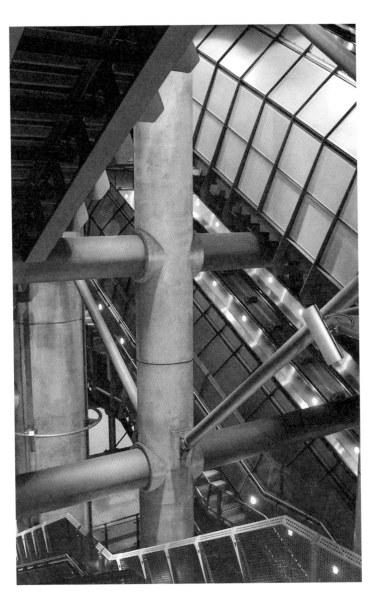

트렐릭 타워

모든 브루탈리즘 타워를 정의하는 대표작

각종 범죄와 반달리즘으로 인해 '테러 타워'라는 오명이 붙었던 때도 있었지만, 트렐릭 타워는 가공하지 않은 다이아몬드처럼 끝내 사람들의 마음을 사로잡았다. 르 코르뷔지에가 1950년대에 프랑스에서 만든 유니테 다비타시옹(마르세유의 주택개발)에서 영감을 얻었다는 에르노 골드핑거는 미래의 생활공간을 염두에 두고 햇볕과 공간과 식물을 고려한 31층의 콘크리트 건물을 완성했다. 그의 가장 혁신적인 시도는 조화를 저해하는 요소들(엘리베이터, 쓰레기통, 보일러)을 별도의 블록에 배치한 것이다. 이 건물은 사회적인 영향력을 지닌 런던의 아이콘이며, 지금도 팝문화에 빈번히 등장하면서 대중적인 지명도를 꾸준히 유지하고 있다.

가까운 역: 웨스트본 파크
주소: Golborne Road, W10 5PB
설계: 에르노 골드핑거 (1972)
입장: 오픈하우스 기간에는 무료 (참가 여부는 웹사이트 참조)
관람 안내: openhouselondon.org.uk

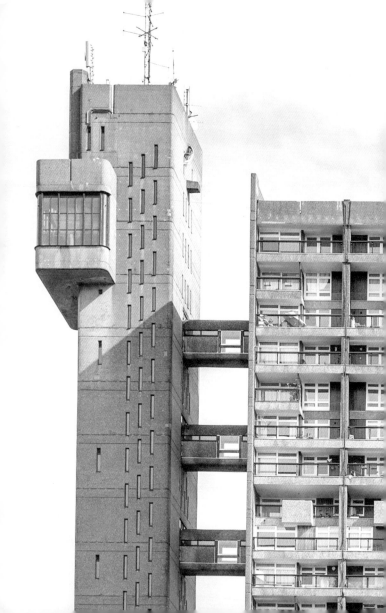

영국 왕립 건축가 협회

격조 있는 모더니즘의 은신처

런던 중부 피츠로바에 위치한 영국 왕립 건축가 협회 본부 건물에서는 순수한 스타일과 세련미가 느껴진다. 창백한 포틀랜드 스톤 외관과 달리 내부로 들어가면 대리석과 유리, 그리고 황동의 아르데코 아이템이 극적인 풍경을 연출하고, 거대한 창문으로 들어오는 채광도 우아하다. 커다란 유람선처럼 설계된 드넓은 도서관에서는 잠시 독서삼매경에 빠져 보는 것도 좋다(공교롭게도 이 설계가는 나중에 RMS 퀸 엘리자베스 호에서 작업을 하게 된다). 건축가들만의 클럽을 넘어 다양한 전시회와 토크쇼 등이 열리고, 투어도 신청할 수 있다. 무엇보다 인접한 옥스퍼드 거리의 소란스러움을 잠시 피해 갈 수 있는 은신처가 되어 주는 반가운 공간이다.

가까운 역: 리젠츠 파크
주소: 66 Portland Place, W1B 1AD
설계: 조지 그레이 워넘, 제임스 우드퍼드 (1934)
입장: 무료: 유료 가이드 투어, 사전 예약 필수
관람 안내: architecture.com

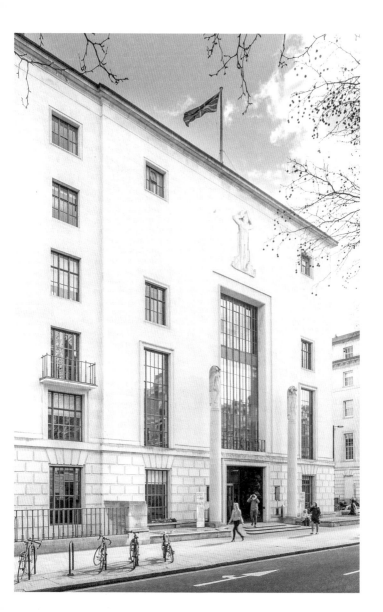

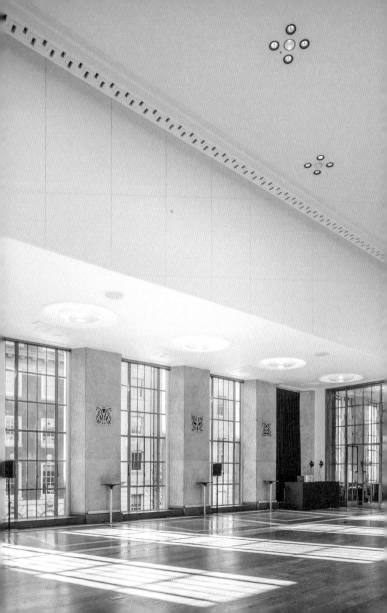

후버 빌딩

A40 간선도로 옆의 아르데코

중앙 분리대가 설치된 왕복 차선은 아무래도 건축 투어와는 거리가 먼 것처럼 느껴지지만, 이게 웬걸. 저기 후버 빌딩을 보라. 1930년대에 지어졌을 때는 진공청소기 회사의 본사로 사용되다가 1980년대에 테스코가 이주했고, 지금도 뒤쪽에 마트가 있다. 아르데코 명소로 손꼽히는 건물에서 장을 볼 수 있는 곳이 여기 말고 또 있을까? 2015년에는 건물의 일부를 고급 아파트로 개조했다. 역사적인 가치를 지닌 요소들(단철 난간이 있는 웅장한 계단과 테라초 바닥)을 아름답게 보존했고, 녹색과 검정색이 어우러진 기하학적 디테일의 네오-이집트풍 입구가 눈길을 끈다. 다음에 이 건물 옆을 지나칠 기회가 있다면 밝은 흰색 시멘트(이름하여 '스노크리트') 마감도 눈여겨보자.

가까운 역: 페리베일
주소: Western Avenue, UB6 8AT
설계: 월리스, 길버트 & 파트너스 (1933), 인테러뱅 (2018)
입장: 레스토랑과 상점은 출입 가능

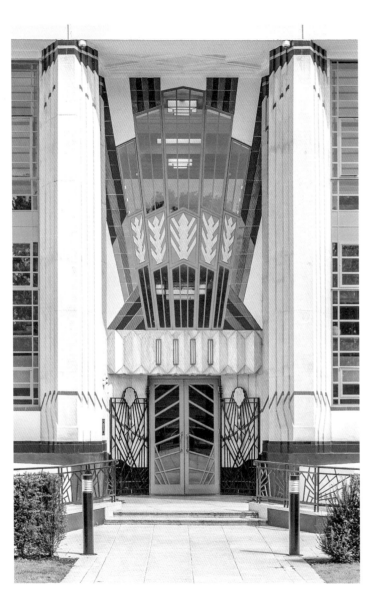

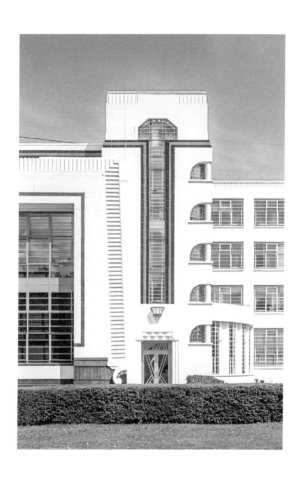

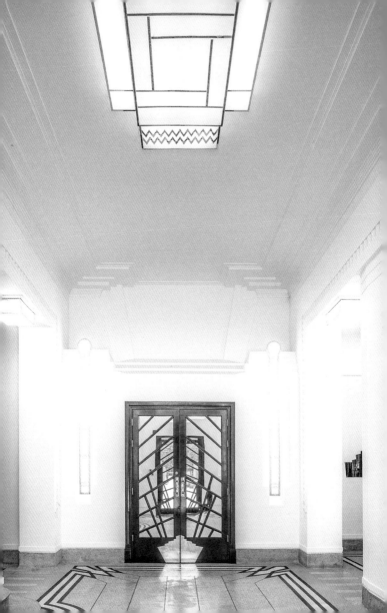

큐 왕립 식물원

세계 문화유산으로 등재된 식물원

방대한 품종과 자료를 보유한 큐 왕립 식물원은 지금도 끊임없이 성장하는 중이다. 세계에서 가장 규모가 큰 빅토리아 왕조풍의 온실인 템퍼리트 하우스는 빅토리아 여왕도 만족했을 것 같은 5년간의 복원 작업(수천 장의 유리와 철제 세공, 그리고 바닥을 보수했다)을 마치고 2018년에 다시 문을 열었다. 팜 하우스(폭격과 습기, 그리고 살충제 사용으로 훼손된 곳을 1956년에 보수했다)도 구조는 동일하지만, 환경이 정글이라는 점이 다르다. 17미터 높이의 하이브(Hive)는 영국에서 멸종위기에 처한 꿀벌을 기리는 볼프강 버트레스의 작품이다. 들꽃이 만발한 초원에 설치된 이 조형물은 1,000개의 LED 전구가 빛을 발하며, 마치 벌이 윙윙거리는 진짜 벌통에 들어온 것처럼 진동도 느껴진다.

가까운 역: 큐 가든스
주소: Royal Botanic Gardens, TW9 3AE
설계: 데시무스 버튼 (1860) 외 다수
입장: 유료, 사전 예약 가능
관람 안내: kew.org

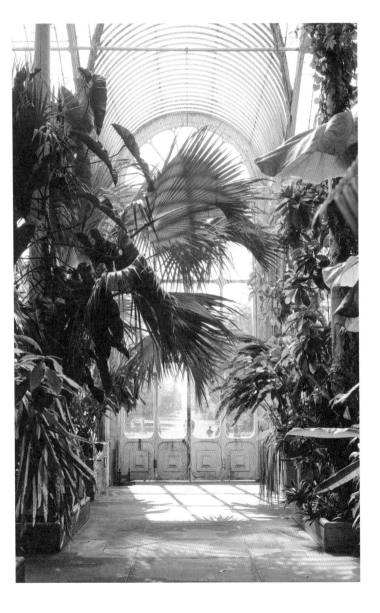

콜 드롭스 야드
1850년대 철도 창고의 변신

1800년대 중반의 탄광 노동자나 1930년대의 젊은 여공들, 그리고 1980년대의 자유분방한 쾌락주의자들까지, 오랜 세월에 걸쳐 이 공간을 이용했던 그 사람들이 지금 광활한 빅토리아 왕조풍의 이 인더스트리얼 구조물을 본다면 절대로 알아보지 못할 것이다. 그래도 헤더윅 스튜디오는 이곳을 리모델링하면서 오래 전에 사라진 창고의 표지판이나 낡은 철도 아치 밑의 주철 기둥, 그림을 그려 넣은 배글리스 나이트클럽의 벽에 이르기까지 다양한 과거의 흔적들을 남겨두었다. 공중에서 이어붙인 타일을 지붕삼아 그 아래로 독립 상점과 팝업 스토어, 레스토랑 등이 이어진다. 톰 딕슨 본사의 직원들, 가스홀더스 아파트단지의 주민들, 센트럴 세인트 마틴스 예술대 학생들이 유동인구의 대부분을 차지하며, 어쩌면 이곳을 잊지 못하는 유령들도 떠돌아다닐지 모른다.

가까운 역: 킹스 크로스 세인트 팽크러스
주소: Stable Street, N1C 4DQ
설계: 헤더윅 스튜디오 (2018)
입장: 무료
관람 안내: coaldropsyard.com

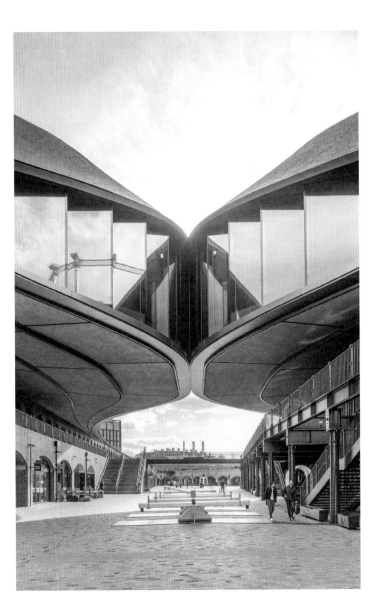

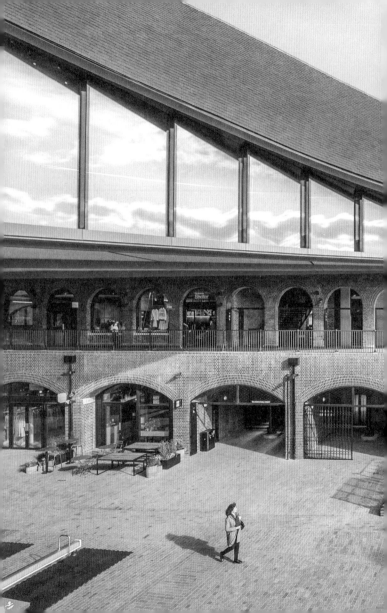

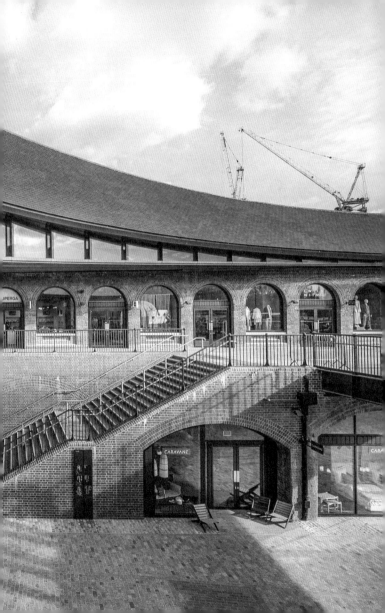

왕립 의사회

모더니즘/브루탈리즘의 승리

데니스 레스턴이 세운 왕립 의사회 건물은 리젠츠 파크 모퉁이에 서 있지만 섭정시대풍을 의미하는 이른바 '리젠시'한 스타일과는 거리가 멀다. 허공에 떠 있는 것처럼 보이는 길쭉한 콘크리트 블록과 주랑 현관 위의 유리가 브루탈리즘인지 모더니즘인지를 놓고 오랫동안 갑론을박이 이어졌다. 우리는 모더니즘이라고 생각하는 입장이지만, 웅장한 디자인에도 불구하고 정작 레스턴은 왕립 의사회의 각종 행사나 필요에 따른 기능적인 측면을 더 중시했던 것 같다. 의술과 관련된 물건이 전시되어 있는 박물관도 흥미롭고, 천여 종의 식물이 자라는 정원도 아름답다.

가까운 역: 그레이트 포틀랜드 스트리트
주소: 11 St Andrews Place, NW1 4LE
설계: 데니스 레스턴 경 (1964)
입장: 무료
관람 안내: rcplondon.ac.uk

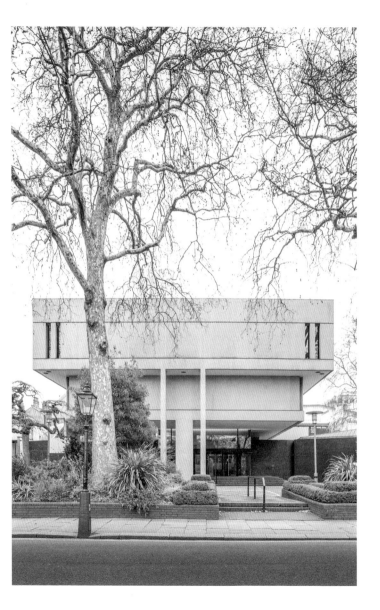

BAPS 슈리 스와미나라얀 만디르(니스덴 사원)

대리석으로 꾸며진 힌두교의 성지

인도로 여행을 가고 싶지만 사정이 여의치 않다면 북부 순환도로를 타고 이 힌두 사원에 가 보자. 비행기보다 훨씬 빠르면서, 낯선 세계에 도착한 느낌은 인도 공항에 내린 것 못지않다. 종교 건축의 경이로운 사례를 보여주는 이곳은 전통을 중시하는 순수한 구성이 돋보인다. 8천 톤에 달하는 이탈리아산 카라라 대리석과 인도 대리석, 불가리아의 석회암, 그리고 사르디니아 섬의 화강암을 일단 인도로 보내서 그곳의 장인들에게 조각을 맡겼고, 그렇게 완성된 26,300개의 석판을 다시 영국으로 싣고 와서 1993년부터 1995년까지 공사를 진행했다. 이 정도 규모의 엄청난 과업을 무사히 마무리한 걸 보면 아무래도 설립자인 프라무크 스와미 마하라지보다 더 강력한 힘이 도움을 준 게 틀림없다.

가까운 역: 스톤브리지 파크
주소: 105-119 Brentfield Road, NW10 8LD
설계: C. B. 솜프라 (1995)
입장: 무료 (단정한 복장 필수)
관람 안내: londonmandir.baps.org

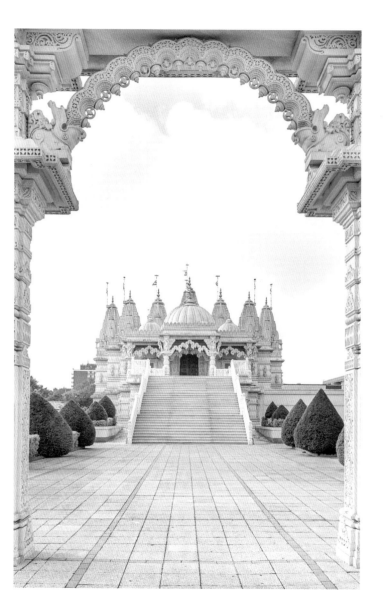

런던 이소콘 플래츠

햄스테드의 기념비적인 모더니즘 건물

유람선을 닮은 흰색 구조물 옆을 걷다 보면 이 기념비적인 모더니즘 건물이 당시에는 왜 그렇게 급진적인 인상을 주었는지 이해할 수 있다. 도심의 실험적인 미니멀리즘 주거공간으로 설계된 이 철근콘크리트 아파트는 테라스를 갖춘 벨사이즈 파크의 조지 왕조풍 저택들과 대조를 이루면서도 전반적으로 잘 어우러진다. 1940년대에 론 로드 플래츠(당시의 이름)에는 화가와 작가, 설계가들이 거주했고, 소문에 의하면 나치 독일을 피해 은신한 스파이들도 살았다고 한다. 1층의 갤러리에서는 건물과 함께 이곳에 살았던 자유로운 사상가들의 역사에 대해서도 알 수 있는데, 그중에는 바우하우스의 멤버였던 발터 그로피우스, 마르셀 브로이어(헝가리 출신의 모더니즘 건축가), 그리고 작가인 애거서 크리스티도 있다.

가까운 역: 벨사이즈 파크

주소: Lawn Road, NW3 2XD

설계: 웰스 코티스 (1934), 아반티 아키텍츠 (2004)

입장: 갤러리 무료 입장

관람 안내: isokongallery.co.uk

하이게이트 공동묘지

망자를 추모하는 아름답고 쇠락한 공간

묘지와 건축은 얼핏 잘 연결이 되지 않지만, 이 공동묘지(런던 외곽에 조성한 일곱 개의 공동묘지인 이른바 '매그니피센트 세븐' 가운데 한 곳)에는 매우 뛰어난 납골 구조물과 묘석이 있다. 팝아티스트인 패트릭 콜필드의 묘석은 죽었다는 뜻의 'DEAD'라는 글자를 활용해서 장난스럽게 만들었고, 카를 마르크스도 이곳에 묻혔다. 1급 등록문화재로 지정된 이집션 애비뉴에는 이국적인 죽음의 모티브가 가득하고, 레바논 서클에서는 오래된 나무를 중심으로 지은 호화로운 지하 무덤을 볼 수 있다. 서쪽 지역 투어를 예약하면 해질 무렵의 으스스한 분위기 속에서 여러 유명인들의 무덤을 둘러볼 수 있다. 그리고 느닷없이 컨템퍼러리 유리 하우스가 한 채 등장하는데 실제로 사람이 거주하는 이 집은 건축가인 닉 엘드리지의 작품이다.

가까운 역: 아치웨이

주소: Swain's Lane, N6 6PJ

설계: 스티븐 기어리 (1839)

입장: 웨스트 공동묘지 투어 사전 예약 유료

관람 안내: highgatecemetery.org

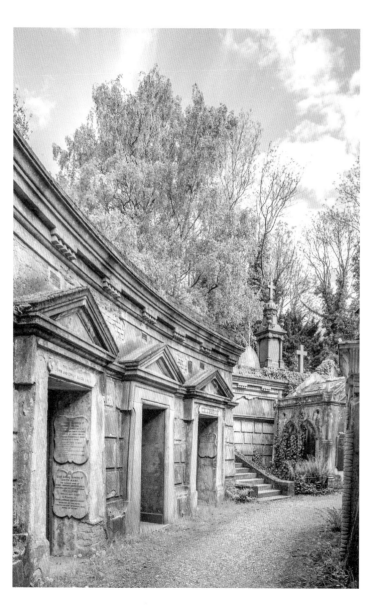

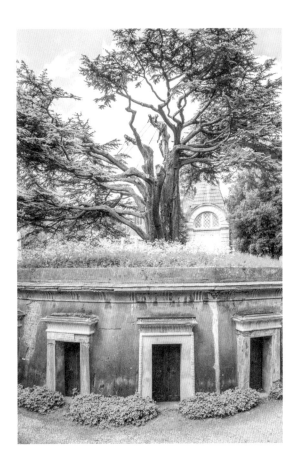

켄우드 하우스

천상의 공원에 숨어 있는 네오클래식 휴식 공간

런던에서 가장 오래되고 가장 근사한 녹지대로 손꼽히는 햄스테드 히스의 이 아름다운 네오클래식 저택은 공동체 정신을 찬양하는 승리의 찬가이다. 철거 위기에 처했던 이 집을 1925년에 구입해서 개인 소장품을 전시할 공공 갤러리로 꾸민 (유명한 주류회사의 회장을 지낸) 에드워드 세실 기네스는 이곳을 누구나 자유롭게 방문할 수 있는 곳으로 만들었고, 그의 유지는 지금도 지켜지고 있다. 이곳에 마지막으로 거주했던 맨스필드 집안의 흔적은 부드러운 분홍색과 청색의 천장이 이색적인 서재와 붉은 벨벳으로 치장한 다이닝룸, 그리고 낙농장으로 사용했던 외부 건물에도 남아 있다. 1790년에 조성된 험프리 랩턴의 정원을 감상하기에도 최적의 시야를 제공한다.

가까운 역: 골더스 그린
주소: Hampstead Lane, NW3 7JR
설계: 존 빌 (17세기 초), 로버트 애덤 (1779)
입장: 무료
관람 안내: english-heritage.org.uk/kenwood

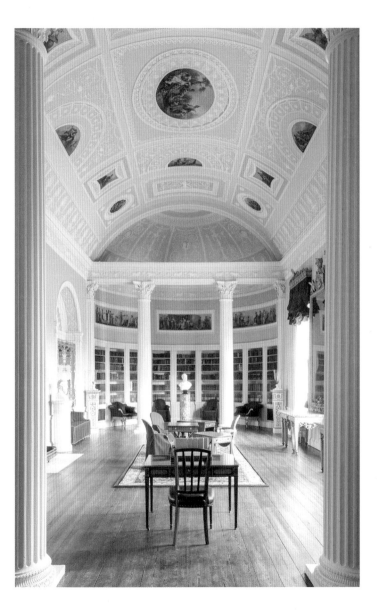

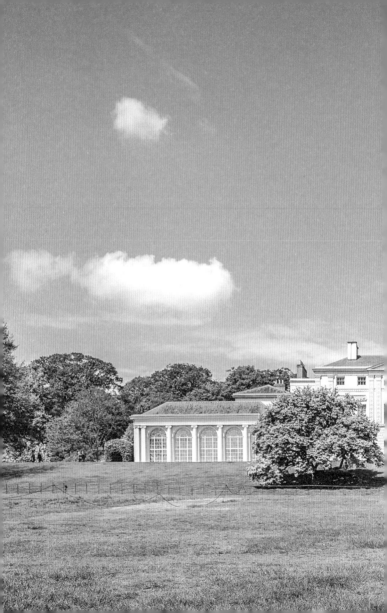

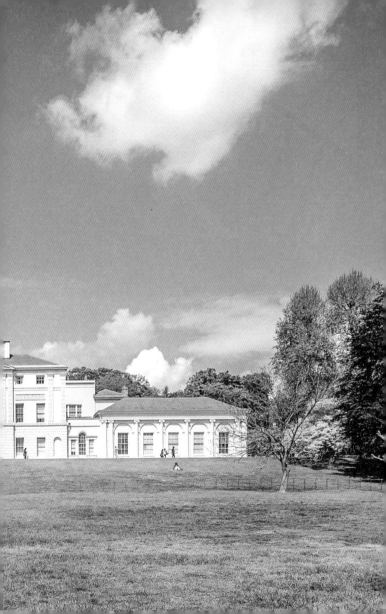

찾아보기

17 20 펜처치 스트리트 20 Fenchurch Street

51 BAPS 슈리 스와미나라얀 만디르 (니스덴 사원) BAPS Shri Swaminarayan Mandir (Neasden Temple)

16 M 바이 몽캄 M by Montcalm

38 골드스미스 현대미술센터 Goldsmiths Centre for Contemporary Art

33 국립극장 The National Theatre

6 넘버원 폴트리 No.1 Poultry

34 뉴포트 스트리트 갤러리 Newport Street Gallery

14 대영박물관 British Museum

31 더 샤드 The Shard

35 더 채플 The Chapel

28 덜위치 픽처 갤러리 Dulwich Picture Gallery

41 디자인 박물관 Design Museum

30 라반 빌딩 Laban Building

18 런던 아쿼틱스 센터 London Aquatics Centre

52 런던 이소콘 플래츠 Isokon Flats

1 런던 정경대 소 스위 혹 학생회관 LSE Saw Swee Hock Centre

4 로열 발레 학교의 염원의 다리 Royal Ballet School's Bridge of Aspiration

11 로이드 빌딩 Lloyd's Building

27 리볼리 볼룸 Rivoli Ballroom

22 리오 시네마 Rio Cinema

5 매기의 바트 Maggie's Barts

43 미쉐린 하우스 Michelin House

15 밀레니엄 브리지 Millennium Bridge

8 바비칸 에스테이트 The Barbican Estate

32 배터시 발전소 Battersea Power Station

3 브런즈윅 센터 The Brunswick Centre

7 블룸버그 본사 Bloomberg HQ

36 사우스 런던 갤러리 South London Gallery

39 서펜타인 새클러 갤러리 Serpentine Sackler Gallery

13 선 레인 룸스 Sun Rain Rooms

9 세인트 폴 대성당 St Paul's Cathedral

21 세인트 폴스 보 커먼 St Paul's Bow Common

10 센터 포인트 Centre Point

12 스미스필드 마켓 Smithfield Market

23 아일 오브 독스 양수장 Isle of Dogs Pumping Station

29 엘텀 팰리스 Eltham Palace

46 영국 왕립 건축가 협회 Royal Institute of British Architects (RIBA)

26 옥소 타워 워프 Oxo Tower Wharf

50 왕립 의사회 Royal College of Physicians

42 월머 야드 Walmer Yard

44 웨스트민스터 지하철역 Westminster Underground Station

20 윌튼스 뮤직홀 Wilton's Music Hall

40 이스마일리 센터 Ismaili Centre

2 존 손 경 박물관 Sir John Soane's Museum

54 켄우드 하우스 Kenwood House

49 콜 드롭스 야드 Coal Drops Yard

48 큐 왕립 식물원 Kew Gardens

25 테이트 모던 Tate Modern

45 트렐릭 타워 Trellick Tower

37 페컴 도서관 Peckham Library

24 푸르니에 스트리트 Fournier Street

53 하이게이트 공동묘지 Highgate Cemetery

19 화이트채플 갤러리 Whitechapel Gallery

47 후버 빌딩 Hoover Building

런던은 건축 여행, 박찬용
런던 안에서, 임지선
나의 다음 런던은, 강수정

An opinionated guide to
London Architecture

a pandemic edition

HB PRESS

런던은 건축 여행

언젠가 꼭 다시 와야지. 처음 런던에 갔다가 한국으로 돌아올 때 생각했다. 내 첫 해외여행지가 런던이었다. 20대 초반, 2000년대 초반이었다. 지금도 마찬가지지만 그때는 치명적일 정도로 아무것도 몰랐다. 뭔가 다른 걸 보고 싶었으나 정보와 의지가 부족했다. 숙소 주변을 걷기만 하다 돌아왔다.

언젠가 또 올 수 있을까. 두 번째 런던에 갔다가 돌아올 때는 이런 생각이 들었다. 아무 준비 없이 런던에 잠깐 머물던 차였다. 영어학원을 다닐까 했는데 막상 가 보니 별 게 없는 것 같아 그냥 박물관을 돌아다녔다. 박물관도 며칠 가다 보니 시들해져 물건을 구경했다. 그때도 뭔가 그 도시만의 것을 보고 싶었지만 정보와 의지가 부족했다.

그다음에도 몇 번 런던에 갔다. 모조리 일 때문이었다. 내 마지막 해외 출장지도, 가장 황당했던 해외 출장지 에피소드 중 세 손가락 안에 드는 사건이 일어난 곳도 런던이었다. 일 때문에 외국에 가면 터널에 갇힌 것처럼 시야가 좁아졌다. 시간은 늘 제한되었고 변수는 늘 많았다. 일로 가서 런던을 즐겼던 기억은 거의 없다.

감상과 즐거움의 자리는 경험과 정보로 채워졌다. 런던에 갈 때는 굳이 대한항공을 탈 필요가 없고 차라리 캐세

이퍼시픽이 낫다. 대한항공이 들어오는 히스로 4 터미널은 히스로 공항의 5개 터미널 중 시설이 가장 별로라서. 시내 한식집은 굳이 갈 필요가 없고, 시끄러운 펍에서 미지근한 맥주를 마시느니 세인즈버리에서 무알콜 맥주를 사 마시는 게 나을 때도 있다. 이런 경험들이 굳은살처럼 천천히 쌓였다.

출장 경험과 그와 관련한 허세로 내 여행 형태도 변했다. 처음에는 개성 있는 지역이란 걸 찾아다니면서 쇼핑 같은 걸 했다. 그러다 보니 전 세계의 개성 있는 동네가 비슷한 개성을 추구하는 역설적인 몰개성의 시대가 왔음을 깨달았다. 그다음부터는 오히려 유명한 곳을 찾았다. 유명한 곳의 유명한 것에는 확실한 이유가 있었다. 그래도 사람이 많으면 복잡하기도 하고 왠지 소매치기가 신경 쓰이기도 했다. 그러다 절충점을 찾았다. 건축 여행.

건축 여행에는 좋은 점이 많다. 우선 정보를 찾기 쉽다. 내가 처음 여행을 떠날 때에 비해 인터넷에 올라와 있는 유명 건축 정보가 엄청나게 많아졌다. 특정 건축물을 보러 가는 일은 자체로 동선을 만드는 것이기도 하다. 남다른 목적지와 남다른 동선은 여행의 우연성을 높인다. 요즘 도시 여행은 모바일 디바이스와 데이터 무제한 요금제 때문

에 정보량이 많아진 대신 우연성이 줄어들었다. 우연에서 오는 새로운 경험이야말로 여행 판타지 아닌가.

건축 여행을 떠나기에 런던은 아주 좋은 도시 중 하나다. 런던, 파리, 뉴욕, 상하이, 도쿄 등 제국급의 대도시는 되어야 질 높은 건축 여행을 즐길 수 있다. 런던의 건축은 그중에서도 특별하다. 런던은 옛것을 유지하는 동시에 새것을 받아들이는 감각이 좀 특이하다. 단순히 헐어 버리고 새로 짓거나, 그냥 오래됐다고 남겨 놓는 수준이 아니다. 괴팍할 만큼 보수적이면서도 정신 나갔다 싶을 만큼 전위적이고, 그러면서도 앞뒤가 딱딱 맞는 이상한 논리가 런던에는 있다.

그 런던만의 건축을 느끼기에 〈런던은 건축〉 같은 책은 아주 좋다고 본다. 일반인 수준의 여행자에게도 이 정도로 충분하고, 본격적인 건축 애호가지만 런던에 배경 지식이 별로 없는 사람에게도 이 정도의 정보량이면 아쉽지 않을 것 같다. 무엇보다 크기가 작기 때문에 외투나 후디 앞주머니에도 충분히 들어갈 수 있다.

건축 여행 책을 쓰는 건 무척 어려운 일이다. 너무 쉬워도 너무 어려워도 문제, 무엇보다 어떤 건물을 어떤 이유로 넣는지에 대한 원칙을 정하는 일부터가 큰 문제다. 런

던에서 많은 시간을 보낸 저널리스트, 에디터, 사진가라는 3인조는 이런 책에 최적화된 조합 같다. 글이 진심을 보여주지는 않으나 인간의 수준은 보여준다. 각 건물을 소개한 짧은 글만 봐도 제작진의 높은 수준을 짐작할 수 있다.

나라면 이 책을 지금 같은 때 열심히 읽고 구글 맵에 위치를 표기해 두겠다. 캐세이퍼시픽이나 영국항공을 타고 런던으로 가겠다. 비행기에서는 외항사에서 주는 케첩처럼 진한 토마토 주스를 마시며 책을 틈틈이 읽겠다. 그러고는 런던에 가면 이 책과 구글 맵에 의존해 신나게 다니겠다. 음식? 맛있는 것도 있고 맛없는 것도 있는 거지. 멋진 건물 근처의 맛없는 식당도 다 추억이다.

이 책에 소개된 건물 중에는 내 개인적인 기억과 추억이 있는 곳도 있다. 그래서 읽으면서 여러 기억이 떠오르기도 했다. 여러분도 이 책을 읽고 여러 추억을 떠올리실지 모르겠다. 그러다 언젠가 여행을 떠날 때가 오면 더 많은 경험을 만드시길 바란다.

박찬용 저널리스트, 〈디렉토리〉 부편집장

런던 안에서

2004년 정착한 이래 이토록 텅 빈 런던 풍경은 처음이었다. 코로나바이러스가 걷잡을 수 없이 유럽 대륙과 영국을 잠식하기 시작한 2020년 봄부터 변이바이러스의 등장으로 2차 웨이브가 심각했던 2021년 초까지, 영국은 전국 봉쇄령(National Lockdown)을 세 차례 겪었다.

누군가는 '최악의 3부작'이라고 냉소했던 락다운 동안 기본 지침은 'Stay Home Save Lives'였다. 공식 가이드라인이 허용하지 않는 이동은 사실상 금지되었고, 나의 이동 반경은 가능한 3km를 넘기지 않았다. 필수노동자(key worker) 외에는 식료품 및 의약품 구매와 하루 한 번 운동(강아지 산책시키기 포함)만이 외출로 허용되는 식이었다. 관광객과 다양한 인종으로 늘 활기가 넘치던 거리에서 생기라고는 찾아볼 수 없는 날들이 오래 지속되었다. 물리적 이동이 제한되자, 그 대신 온라인으로 해외에 거주하는 가족과 지인들의 얼굴을 화면으로 접하며 대화를 나눌 수 있었고, 과거 여행 갔던 곳과 앞으로 가고 싶은 곳들을 웹서핑하며 둘러볼 수 있었다. 하지만 화면 밖에서는 런던 북부 이즐링턴(Islington)에서 옴짝달싹 못할 뿐이었는데, 흥미롭게도 이런 상황이 오랜 관심사였던 런던의 지역 건축을 가까이에서 '대면 접촉'할 수 있는 특별한 기회가 되었다.

런던은 AD 50년 전후 로마시대 'Londinium'으로 불리던 시기부터 근 2천 년간 영국 및 세계의 주요 도시 역할을 했다. 굽이굽이 흐르는 템스강과 곳곳의 공원들, 오래된 도로 시스템, 걷기 좋은 가로 환경, 현대건축물, 역사적 구조물 등이 이 도시를 채운다. 노먼 포스터나 리처드 로저스, 데이비드 치퍼필드와 같은 세계적인 건축가가 디자인한 건축물들을 무수히 접할 수 있으며, 크리스토퍼 렌경이 17세기에 디자인한 세인트 폴 대성당은 여전히 런던의 주요 랜드마크로서 그 지위를 굳건히 지키고 있다. 런던은 분명 건축적으로 매력이 가득한 도시다. 하지만 파리나 빈처럼 절대왕정을 거쳤던 유럽의 대도시와 굳이 비교하자면, 런던의 건축은 상인에게 의존하던 왕권의 역사 때문인지 궁전마저도 단출하다 싶을 정도로 '소박함'이 특징이다.

1666년 대화재 이후 샹젤리제에 견줄 대로를 제안했던 크리스토퍼 렌의 계획이 실현되지 못한 것도 이와 무관치 않다. 특히 주거 건축은 '단순함'으로 요약되는데, 실용적이고 자연스럽게 낡은 것을 선호하는 영국인의 성향이 압축되어 드러나는 영역이기도 하다. 단순한 건물들이 모여 소박한 동네 풍경을 만들고, 이런 특징 때문인지 건축

적 형태보다는 외피의 재료가 풍경의 인상에 큰 역할을 한다. 역사, 지리, 사회, 문화, 경제 등 여러 요인이 특정 재료의 사용에 영향을 주기도 하고, 실용적인 이유로 꾸준히 채택되는 재료도 있다. 런던 대화재 이후에는 석재나 벽돌 등 내화 재료만 허용되었고, 이후 빅토리아 시대의 부흥기를 거치며 상당수의 벽돌 건물이 지어졌다. 1851년 대박람회에 등장한 수정궁(Crystal Palace)은 철과 유리만을 사용해 새로운 건축의 도래를 암시하기도 했다. 도싯(Dorset) 지역에서 채석한 포틀랜드 스톤은 오랫동안 쓰인 만큼 역사적으로 의미 있는 건물이나 거리에 주로 쓰이고, 20세기 초 예술공예 운동으로 자갈박이 콘크리트(Pebble Dash Concrete)의 쓰임이 재발견되기도 했다.

세계대전 후에는 빠른 복원을 위해 프리캐스트 콘크리트로 대규모 주거 단지를 건설했으며, 하이테크 건축이 유행하면서 유리나 철이 지배적인 시기도 있었다. 지난 몇 년간은 벽돌의 재유행으로 파스텔 톤의 벽돌 건축을 자주 목격한다. 최근에는 기후변화에 대한 대응으로 1666년 런던 대화재 이후 기피했던 목재 및 각종 건축폐기물의 재활용 방안이 대두되는 중이다.

다른 도시에서 접할 수 있는 평범하고 보편적인 재료

라도, 북위 51° 30' 26", 서경 0° 7' 39"의 지리적 조건이 주는 계절의 빛(흐린 날이 대부분이지만)과 비, 바람의 작용에 런더너의 손길이 더해져 소박한 런던 건축이 특별해진다. 무채색의 건물 표피와 알록달록 화려한 빅토리안 바닥 타일이 만들어 내는 대비, 잿빛 하늘과 자갈박이 콘크리트 벽의 자연스러운 조합, 수령이 오래된 나무가 드리우는 그림자 덕분에 선명히 드러나는 런던 스톡 브릭(London Stock Brick) 텍스처 등등. 코로나 이전이었다면 북적이는 거리에서 제대로 들여다보기 힘들었을 런던의 모습을 지난 1년 동안 만끽했다. 인간과 대면 접촉은 제한되었지만, 코로나바이러스가 기생하기 힘든 건축물과 대면 접촉은 무제한이었으므로 울퉁불퉁한 벽돌, 매끈한 타일, 까슬까슬한 콘크리트, 따뜻한 목재를 원없이 '접촉'하며 다닌 날들이었다.

건축디자인을 하며 지역 건축의 표면을 기록하는 아마추어 사진가이기도 한 나에게 팬데믹의 런던은 탐험하고 기록하기에 이상적이다. 그럼에도 불구하고, 이런 시기가 다시는 오지 않기를 간절히 바란다. 코로나가 위협하는 것은 우리의 생명뿐 아니라, 우리가 누려야 할 도시의 생명도 포함한다는 것을 몸소 체험했으므로. 그리고 건축의

생명은 영속적일 수 있지만, 런던이라는 도시의 생명은 인간의 온기 없이는 금세 사그라질 것이므로.

지난 4월 12일을 기점으로 이동 제한은 완화되었고, 나는 이즐링턴이라는 동네를 벗어나기 시작했다. 흔적 없이 사라져 버렸거나, 뜻밖의 코로나 건설 붐으로 새로이 등장한 건물 덕에 십수 년을 살아온 런던이 낯설다. 그런 가운데에서도 전해지는 친밀감은 벽돌이나 포틀랜드 스톤처럼 런던을 오래 지켜 온 재료가 주는 익숙한 촉감 덕분이다.

건축물의 외피를 우리가 걸치는 옷에 비유할 수 있다면, 코로나 이후 런던을 다시 찾을 때 건축물들이 입고 있는 옷을 가까이서 접촉해 보길 권한다. 못 본 새 어딘가 변했는지 낯설지만, 눈에 익은 코트를 걸치고 등장한 친구를 만난 듯, 런던과의 대면 접촉은 우려보다 편안하고 기대보다 훨씬 반가울지 모른다.

어떤 건축물부터 시작할지 고민이라면, 바비칸 에스테이트(No.8)에서 시작해 보시기를. 거칠기만 해 보이는 콘크리트가 주는 뜻밖의 부드러움을 양손에 담아 가길 바란다.

임지선 건축가, workshoplim.com

나의 다음 런던은

그러고 보니 런던이었다. 내가 처음으로 떠났던 나라 밖의 여행지가 글쎄, 지금 생각해 보니 바로 런던이었다. 그 전에도 패키지 투어로 두어 번 해외에 나간 적은 있었다. 각종 수속을 여행사에서 대신해 주었고, 모이라는 시간에 모여 기다리던 버스에 올라 내려 주는 곳에서 정해진 시간만큼 구경을 하고 곳곳에서 휘날리는 깃발들 중에 우리 여행사의 것을 찾아 두리번거렸다. 짧은 시간에 많은 곳을 훑었다. 편리하고 효율적이며 가성비가 뛰어난 여행의 방식이었다.

하지만 별로 편리하지 않고 그다지 효율적이지 않더라도, 행여 딴눈을 팔았다간 모두에게 폐를 끼치게 된다는 걱정 없이, 발길 닿는 대로 거닐며 그곳의 생활과 문화를 여유롭게 보고 싶었다. 그래서 어느 해인가 (그저 조금 오래전이라고만 해 두자) 잦았던 이직의 와중에 돌아오는 날짜를 지정하지 않은 리턴 티켓과 당장 도착해서 묵을 B&B 한 곳만을 예약한 채 (음, 그리고 레츠고 가이드북과 유레일 패스와 얼토당토않은 국제학생증, 또 지금은 누가 알까 궁금한 여행자수표라는 것과 그것을 보관할 복대를 챙겨서) 암스테르담을 경유하여 런던으로 가는 비행기에 올랐다. 배낭을 짊어지고 혼자.

4월 말에 한국은 제법 따뜻했고, 내가 무릎 길이의 반 바지 차림으로 히스로 공항에 내려 지하철을 탔을 때 사람 들은 모두(모두!) 가벼운 패딩을 입고 있었다. 춥고 눅눅한 날씨만큼 쓸쓸한 기분으로 한쪽 구석에 서 있는데 나와 눈 이 마주친 어느 할아버지가 빈자리를 가리키며 입모양으 로 이렇게 말했다. "얼른 앉아." (물론 영어로.) 그 말이 내 어깨를 따뜻하게 감싸는 것만 같아 조금 힘이 났다. 그래, 까짓것. "땡큐."

나의 첫 솔로 여행은 그렇게 시작됐다. 지금까지도 지 도를 제대로 못 읽는 타고난 길치는 오로지 눈치껏 어림짐 작하며 좌충우돌로 일관하면서도 표정만은 씩씩하고 패 기에 넘쳤다. 박물관도 가고 미술관도 가고 근위병 교대식 도 보고, 아마 일반적으로 거론되는 명소들은 얼추 다 찾 아다녔을 것이다. 하지만 그때의 런던을 생각하면 왠지 하 이드파크가 제일 먼저 떠오른다.

며칠을 부지런히 돌아다니다 조금 지쳤던 어느 날이 었다. 마침 날씨도 좋아서 하루쯤 뒹굴어 보자는 마음으로 샌드위치와 사과를 도시락으로 챙겨 하이드파크에 갔더 니 다들 (다들!) 헐벗은 채 일광욕을 하고 있었다. 그 도시 가 원체 화창한 날이 드문 도시이기도 하지만, 날짜를 정

해서 동복과 하복으로 갈아입고 아무리 추워도 지정된 옷 말고는 입지 못하는 쓸데없이 권위적인 시절을 거쳐 온 당시의 나에게 남의 시선 따위 아랑곳없이 자연스럽고 자유롭게 반응하는 그들의 모습은 무척 인상적이었다. 어쩌면 나도 그 뒤로는 조금쯤 더 가벼워진 마음으로 돌아다녔던 것 같다.

배낭족의 강행군은 대체로 고단하고 때때로 외로웠지만, 괜찮았다. 피곤한 몸으로 누웠어도 아침이면 다시 설레는 마음으로 일어났다. 어쩌다 옆에 누가 있었으면 좋겠다는 생각이 간절할 땐 서점이나 박물관의 기념품점에서 엽서를 사서 카페에 들어가 누구도 알아보지 못할 이방의 글자로 일기를 쓰듯 순간의 감상을 적어 친구에게 보내곤 했다. (놀랍게도 그때는 스마트폰이 나오기 전이었고, 당연히 인스타그램도 없던 시절이었다. 아, 구글 맵과 통역 앱만 있었어도!)

그러고 보니 런던에 처음 갔을 때가 봄이었다. 전대미문의 팬데믹으로 모두 각자의 자리에서 문득 발이 묶여 버린 우리는 어쩌면 지금 아주 긴 겨울을 지나고 있다. 이 황량한 풍경 속으로 봄이 다시 올까. 봄의 새순처럼 설레는 마음으로 훌쩍 떠날 수 있는 날이 올까. 낯선 도시에서 (온

갖 스마트한 앱에도 불구하고) 길을 잃었을 때 선한 눈매의 현지인에게 스스럼없이 도움을 청하고, 혹시 그가 매우 친절하다면 근처에 좋은 펍을 아느냐고 물어서 어쩌면 두 번 다시 만날 일 없을 사람들과 친구처럼 잔을 부딪는 날은 언제쯤 다시 올까. 봄을 기다리는 마음은 늘 섣부르지만 봄이 올 거라고 믿는 마음에 봄은 온다. 그곳에 다시 가게 된다면 더 구석구석 깊숙이 길을 헤매 보고 싶다. 해마다 돌아오는 봄이어도 조바심치며 기다리다 경이로운 생명력에 번번이 감동하듯, 새삼스러운 설렘으로 그곳을 다시 한번 찬찬히 거닐어 보고 싶다. 이 책을 들고.

강수정 번역가

An Opinionated Guide to London Architecture
by Sujata Burman and Rosa Bertoli,
Photographed by Taran Wilkhu

All Rights Reserved
Copyright © Hoxton Mini Press 2019
Text by Sujata Burman and Rosa Bertoli
Design and Sequence by Daniele Roa
Text editing by Farah Shafiq and Faith McAllister
All Photography © Taran Wilkhu except images below:

Aeriel view of the City of London, pp.4-5 © istock.com/_ultraforma_;
Sir John Soane's Museum © Gareth Gardner; Lloyds of London (interior),
no copyright; Bloomberg HQ © James Newton/Bloomberg; 20 Fenchurch
Street (interior) © Holly Clarke and Sky Garden; Whitechapel Gallery
© Guy Montagu-Pollock at Arcaid, courtesy Whitechapel Gallery;
Wilton's Music Hall (interior) © Peter Dazeley; Tate Modern (exterior
with river) © istock.com/godrick; Eltham Palace © Historic England Photo
Library (interior), © English Heritage (exterior); Battersea Power Station
© istock.com/_violinconcertono3; The Chapel © Edmund Sumner; Design
Museum (exterior) © Shruti Veeramachineni Gravity Road; Westminster
Underground Station © Getty Images; Kew Gardens © David Post;
Kenwood House © English Heritage With thanks to Becca Jones for editorial
and production support and Matthew Young for initial series design

This edition first published in Korea in 2021 HB PRESS (A Certain Book)
Korean edition © 2021 HB PRESS
Korean translation rights are arranged with Hoxton Mini Press
through AMO Agency, Seoul, Korea

HB1013

런던은 건축

1판 3쇄 2022년 10월 27일
1판 1쇄 2021년 7월 12일

수자타 버먼, 로사 베르톨리, 태런 월쿠 지음
강수정 역, 조용범 편집, 김민정 디자인
정민문화사, 한승지류유통 제작

에이치비*프레스 (도서출판 어떤책)
서울시 서대문구 성산로 253-4, 402호
전화 02-333-1395 팩스 02-6442-1395
hbpress.editor@gmail.com
hbpress.kr

ISBN 979-11-90314-08-4

옮긴이 강수정은 잡지사와 출판사 편집자를 거쳐
전문 번역가로 일한지 20여 년이다. 그동안 번역한 책으로
〈여기, 우리가 만나는 곳〉, 〈마음을 치료하는 법〉,
〈모비 딕〉, 〈앗 뜨거워〉, 〈웨인 티보 달콤한 풍경〉,
〈수영하는 사람들〉 등이 있다.